非玩不可：

成語實力大升級

丁皮：吼，看你這麼慢吞吞的，搞得我心急如糞！

賈仔：**你是要說心急如焚吧！**

丁皮：你還有時間糾正我，我們現在要快人加鞭了！

賈仔：**哈哈哈……是快馬加鞭吧！**

丁皮：你不要欺人太深了！

賈仔：**是欺人……太……甚……（逃跑）**

i-smart

智學堂

智慧是學習的殿堂

國家圖書館出版品預行編目資料

非玩不可:成語實力大升級 / 郭彥文編著.
-- 初版. -- 新北市 : 智學堂文化，民103.09
面 ； 公分. -- (學習 ；12)
ISBN 978-986-5819-44-6(平裝)
1.填字遊戲 2.成語
997.7 103014312

學習系列：12

非玩不可：成語實力大升級

編　　著 ─ 郭彥文
出 版 者 ─ 智學堂文化事業有限公司
執行編輯 ─ 廖美秀
美術編輯 ─ 林于婷
地　　址 ─ 22103　新北市汐止區大同路三段一百九十四號九樓之一
　　　　　　TEL　（02）8647-3663
　　　　　　FAX　（02）8647-3660

總 經 銷 ─ 永續圖書有限公司
劃撥帳號 ─ 18669219
出 版 日 ─ 2014年09月

法律顧問 ─ 方圓法律事務所　涂成樞律師
cvs 代理 ─ 美璟文化有限公司
　　　　　　TEL　（02）27239968
　　　　　　FAX　（02）27239668

目錄

: Level 1

天賜　　　　　臭　　　張
邇　屢　　　改　　借
喜　樂　　　　　失
名　不　聞　失
霆
八　才
獨　羽　登　怒
烈　海　無
心　燎

提示

一、不論遠近，莫不知其名聲。

二、比喻人名聲極壞。

三、張良借劉邦的筷子為他籌畫指點。

四、常常見到，並不新奇。

五、像霹靂一樣的盛怒。

六、相傳八仙過海時不用舟船，各有一套法術。

七、具有獨創性的想法、構思。

八、比喻自不量力而自取滅亡。

1、上天所賜予的高齡，男性長者祝壽時的頌詞。

2、多次教育，仍不改正。

3、喜歡聽，樂意看。

4、聽到打雷嚇得掉了筷子。

5、比喻人極有才華。最初用來形容曹植。

6、人得道而飛昇成仙。

7、四海之內獨一無二。

8、心中十分焦急，如著了火一般。

 : Level 1

天¹	賜	遐¹	齡			臭²			張³
		邇	屢⁴²	教	不	改			良
	喜³	聞	樂	見		可			借
		名	不			聞⁴	雷⁵	失	箸
			鮮				霆		
				八⁶⁵	斗	之	才		
獨⁷		羽⁸⁶	化	登	仙		怒		
具		蹈			過				
匠		烈		海⁷	內	無	雙		
心⁸	急	火	燎						

解答

一、遐邇聞名：不論遠近，莫不知其名聲。指名氣很大。

二、臭不可聞：臭得使人受不了。比喻人名聲極壞。

三、張良借箸：張良借(劉邦的)筷子為他籌畫指點。比喻出謀
劃策。

四、屢見不鮮：常常見到，並不新奇。

五、**雷霆之怒**：像霹靂一樣的盛怒。形容憤怒到了極點。

六、**八仙過海**：相傳八仙過海時不用舟船，各有一套法術。

七、**獨具匠心**：具有獨創性的想法、構思。

八、**羽蹈烈火**：比喻自不量力而自取滅亡。

1、**天賜遐齡**：上天所賜予的高齡，多用在為男性長者祝壽時的頌詞。

2、**屢教不改**：多次教育，仍不改正。

3、**喜聞樂見**：喜歡聽，樂意看。比喻非常歡迎。

4、**聞雷失箸**：聽到打雷嚇得掉了筷子。比喻借別的事情掩飾自己的真實情況。

5、**八斗之才**：比喻人極有才華。最初用來形容曹植。

6、**羽化登仙**：人得道而飛昇成仙。形容人遠離塵囂，飄灑如臨仙境。亦作「羽化飛天」。

7、**海內無雙**：四海之內獨一無二。

8、**心急火燎**：心中十分焦急，如著了火一般。

: Level 2

各¹		獨				傲²		鬥二	
	討				辭三				
			四				而	走	
趣⁴		然		達					
			灰⁵		冷五				
機六⁶		動			頭⁷	土	七		
			八		爆		不		
一		足						色	
常⁸	便								
飽⁹			士						

提示

一、做事不得當，反使自己難堪窘迫。

二、使公雞相鬥，使狗賽跑。

三、指詞句不能確切地表達出意思和感情。

四、心怦怦地跳動。

五、在冷灰中爆豆。比喻方法不對，白費力氣。

六、指文章能獨立經營，自成一家。

七、臉色不變。形容從容鎮靜的樣子。

八、酒已儘量，飯也吃飽。形容吃飽喝足。

1、不依賴別人而一一自立。

2、傲視寒霜，抗擊白雪。

3、沒有腿卻能跑。

4、形容興趣濃厚。

5、灰心失望，意志消沉。

6、臨時想出了一個辦法。

7、滿頭滿臉沾滿塵土的樣子。

8、指家中日常的飯食。

9、指學識淵博的人。

A : Level 2

各¹	自	獨	立			傲²	霜	鬥²	雪
	討			辭³				雞	
	沒	怦⁴		不³	脛	而		走	
生⁴	趣	盎	然	達				狗	
		心⁵	灰	意	冷⁵				
靈⁶	機⁶	一	動		灰	頭⁷	土	面⁷	
	杼		酒⁸		爆			不	
	一		足		豆			改	
	家⁸	常	便	飯				色	
			飽⁹	學	之	士			

解答

一、自討沒趣：做事不得當，反使自己難堪窘迫。

二、鬥雞走狗：使公雞相鬥，使狗賽跑。指舊時剝削階級子弟遊手好閒的無聊遊戲。

三、辭不達意：指詞句不能確切地表達出意思和感情。

四、怦然心動：心怦怦地跳動。

五、**冷灰爆豆**：在冷灰中爆豆。比喻方法不對，白費力氣。或比喻事情憑空突然發生。

六、**機杼一家**：指文章能獨立經營，自成一家。

七、**面不改色**：臉色不變。形容從容鎮靜的樣子。

八、**酒足飯飽**：酒已儘量，飯也吃飽。形容吃飽喝足。

1、**各自獨立**：不依賴別人而一一自立。

2、**傲霜鬥雪**：傲視寒霜，抗擊白雪。形容不畏嚴寒。比喻人身處逆境而不屈服。

3、**不脛而走**：沒有腿卻能跑。比喻事物無需推行，就已迅速地傳播開去。

4、**生趣盎然**：形容興趣濃厚。

5、**心灰意冷**：灰心失望，意志消沉。

6、**靈機一動**：急忙中轉了一下念頭（多指臨時想出了一個辦法）。

7、**灰頭土面**：滿頭滿臉沾滿塵土的樣子。也形容懊喪或消沉的神態。

8、**家常便飯**：指家中日常的飯食。也比喻常見的事情。

9、**飽學之士**：指學識淵博的人。

Q : Level 3

格(1) 一 勿　　　草(2) 二 暉
人　　　　　　　風
三 人(3) 難
四 口(4) 言　　意
不(5) 甚 五
至(6) 六 至　　缽(7) 相 七
與 八 卸 宗
人 風 甲
易(8) 作 代
跡(9) 涯

提示

一、殺害證人以毀滅口供。

二、舊時形容考中進士後的興奮心情。後形容職位升遷順利。

三、欺負人太過分了，令人不能容忍。

四、真實的話未經加工，所以不美妙動聽。

五、脫下戰衣，卸掉灰甲。比喻不再作戰。

六、擅長與人結交。

七、傳延宗教，接續後代。舊指生了獨生子可以使家世一代一代傳下去。

八、原指神話小説中妖魔鬼怪施展法術掀起風浪。後多比喻煽動情緒，挑起事端。

1、指把拒捕、行兇或違反禁令的人當場打死而不以殺人論罪。

2、小草微薄的心意報答不了春日陽光的深情。比喻父母的恩情，難報萬一。

3、有都能的人不容易得到。多指要愛惜人才。

4、像啞巴一樣説不出話來。形容理屈詞窮的樣子。

5、只求知道個大概，不求徹底瞭解。常指學習或研究不認真、不深入。

6、最完善，最美好。

7、中國禪宗師徒間道法傳授，常常舉行授予衣缽的儀式。比喻技術、學術的師徒相傳。

8、指交換各業的勞動成果而互相獲益。

9、到處流浪，足跡遍天下。

: Level 3

	格¹	殺一	勿	論			寸²	草	春二	暉
		人							風	
		滅	信四			欺三			得	
			言			人³	才	難	得	
啞⁴	口	無	言			太		意		
			不⁵	求	甚	解五				
至六	善⁶	至	美			衣⁷	鈽	相	傳七	
	與			興⁸		卸			宗	
	人			風		甲			接	
	交⁸	能	易	作					代	
			浪⁹	跡	天	涯				

解答

一、殺人滅口：殺害證人以毀滅口供。

二、春風得意：舊時形容考中進士後的興奮心情。後形容職位升遷順利。

三、欺人太甚：欺負人太過分了，令人不能容忍。

四、信言不美：真實的話未經加工，所以不美妙動聽。

五、**解衣卸甲**：脫下戰衣，卸掉灰甲。比喻不再作戰。

六、**善與人交**：擅長與人結交。

七、**傳宗接代**：傳延宗教，接續後代。舊指生了獨生子可以使家世一代一代傳下去。

八、**興風作浪**：原指神話小說中妖魔鬼怪施展法術掀起風浪。後多比喻煽動情緒，挑起事端。

1、**格殺勿論**：指把拒捕、行兇或違反禁令的人當場打死而不以殺人論罪。

2、**寸草春暉**：小草微薄的心意報答不了春日陽光的深情。比喻父母的恩情，難報萬一。

3、**人才難得**：有都能的人不容易得到。多指要愛惜人才。

4、**啞口無言**：像啞巴一樣說不出話來。形容理屈詞窮的樣子。

5、**不求甚解**：只求知道個大概，不求徹底瞭解。常指學習或研究不認真、不深入。

6、**至善至美**：最完善，最美好。

7、**衣缽相傳**：中國禪宗師徒間道法傳授，常常舉行授予衣缽的儀式。比喻技術、學術的師徒相傳。

8、**交能易作**：指交換各業的勞動成果而互相獲益。

9、**浪跡天涯**：到處流浪，足跡遍天下。

: Level 4

	一 吹		賒			2 著		二	身
1					三				米
	見		四 晨		3 欺				
數		而			膩			鍋	
4			星			五 轉			
	六 先	壹				形		七 色	
6				八		7 為			
	後		石						
	水 難							薄	
8		書		有					
		9							

提示

一、簡擇絲縷，查點米粒。比喻工作瑣細。

二、等著米來下鍋燒飯。比喻生活困難，缺少錢用。

三、比喻即使在暗中也不做壞事，不起壞念頭。

四、清晨燒早飯，入夜才吃晚飯。形容早出晚歸，整日辛勤勞苦。

五、由憂愁轉為歡喜。

六、先祭河神，後祭海神。比喻治學要弄清源流。

七、外表強硬而內心怯懦。

八、古時文書用竹簡木箚，以衡石來計算文書的重量，因用以形容君主勤於國政。

1、話不多，但意思都有了。形容說話寫文章簡明扼要。

2、形容著述極多，疊起來能跟作者的身高相等。

3、對上欺騙，博取信任；對下隱瞞，掩蓋真相。

4、數著米粒做飯。比喻計較小利。也形容生活困難。

5、星位移位，更漏轉換。謂夜深。

6、指在禮節上自己年歲稍長。也指在禮節上先有恩惠與人。

7、憂慮的心情在臉上表現出來。形容抑制不住內心的憂慮。

8、海水是不可以去量的。比喻不可根據某人的現狀就低估他的未來。

9、泛指古書殘缺已有多年。

A : Level 4

言₁	吹ⁱ	意	賅			著₂	作	等ⁿ	身
	糠			臉ⁿⁿ				米	
	見		晨ⁿⁿⁿ	欺₃	上	罔	下		
數₄	米	而	炊	膩			鍋		
			星₅	移	玉	轉ⁿⁿ			
禮₆	先ⁿⁿ	壹	飯		憂₇	形	於	色ⁿ	
	河		衡ⁿ		為			屬	
	後		石		喜			膽	
	海	水	難	量				薄	
			書₉	缺	有	間			

解答

一、吹糠見米：把米糠一吹開，立刻可看到米粒。比喻事情可輕易立見成效。

二、等米下鍋：等著米來下鍋燒飯。比喻生活困難，缺少錢用。

三、臉欺膩玉：臉比美玉還細膩柔滑。形容容貌極為細緻柔美。

四、晨炊星飯：清晨燒早飯，入夜才吃晚飯。形容早出晚歸，整日辛勤勞苦。

五、轉憂為喜：由憂愁轉為歡喜。

六、先河後海：先祭河神，後祭海神。比喻治學要弄清源流。

七、色厲膽薄：外表強硬而內心怯懦。

八、衡石量書：古時文書用竹簡木箚，以衡石來計算文書的重量，因用以形容君主勤於國政。

1、言簡意賅：話不多，但意思都有了。形容說話寫文章簡明扼要。

2、著作等身：形容著述極多，疊起來能跟作者的身高相等。

3、欺上罔下：對上欺騙，博取信任；對下隱瞞，掩蓋真相。

4、數米而炊：數著米粒做飯。比喻計較小利。亦指生活困難。

5、星移漏轉：星位移位，更漏轉換。謂夜深。

6、禮先壹飯：指在禮節上自己年歲稍長。也指在禮節上先有恩惠與人。

7、憂形於色：憂慮的心情在臉上表現出來。形容抑制不住內心的憂慮。

8、海水難量：海水是不可以去量的。比喻不可根據某人的現狀就低估他的未來。

9、書顛畫聖：書顛，唐代書法家張旭的別號。畫聖，指唐代畫師吳道子。後以書顛畫聖比喻精於書畫的人。

	一百		病			²冷		自		
¹					三					
	之	四			³含	辛				
⁴國			強		細			吃		
			堪	五	目					
⁶仰	六		息			⁷時		七需		
	跡			八江						
						視				
	至	⁸		夢				急		
					⁹	官	司			

提示

一、形容藏書極多，似擁有許多城市那樣富有。

二、自己找苦吃。

三、原指文章的內容，既包涵天地的元氣，又概括了極微小的事物。形容文章博大精深。

四、自覺地努力向上，永不鬆懈。

五、眼睛不偷看旁邊。比喻為人行止端方。也形容只朝一個方向看。

六、人很少到的地方。指偏僻荒涼的地方很少有人來過。

七、急切的需要錢財。

八、傳說南朝梁江淹夜夢郭璞索還五色筆，爾後為詩遂無佳句。後以之比喻才思減退。

1、指四肢百體的四時病痛。泛指各種疾病。

2、水的冷暖，只有飲者自己知道。佛教禪宗用以比喻自己證悟的境界。也比喻學習心得深淺，只有自己知道。

3、形容忍受辛苦或吃盡辛苦。

4、國家富裕，兵力強盛。

5、指形象醜惡，使人看不下去。

6、依賴別人的呼吸來生活。比喻依賴別人，不能自主。

7、不說不定什麼時候會出現的需要。

8、品德高尚的人，不會做想入非非的夢。

9、比喻用文字進行的辯論、爭執。

四<small>1</small>	百<small>一</small>	四	病		冷<small>2</small>	暖	自<small>二</small>	知
	城			大<small>三</small>			討	
	之		自<small>四</small>	含<small>3</small>	辛	茹	苦	
國<small>4</small>	富	兵	強	細			吃	
			不<small>5</small>	堪	入	目<small>五</small>		
仰<small>6</small>	人<small>六</small>	鼻	息		不<small>7</small>	時	之	需<small>七</small>
	跡		江<small>八</small>		斜			款
	罕		淹		視			孔
	至	人<small>8</small>	無	夢				急
			筆<small>9</small>	墨	官	司		

解答

一、**百城之富**：形容藏書極多，似擁有許多城市那樣富有。

二、**自討苦吃**：自己找苦吃。

三、**大含細入**：原指文章的內容，既包涵天地的元氣，又概括了極微小的事物。形容文章博大精深。

四、**自強不息**：自覺地努力向上，永不鬆懈。

22

五、目不斜視：眼睛不偷看旁邊。比喻為人行止端方。也形容只朝一個方向看。

六、人跡罕至：人很少到的地方。指偏僻荒涼的地方很少有人來過。

七、需款孔急：急切的需要錢財。

八、江淹夢筆：傳說南朝梁江淹夜夢郭璞索還五色筆，爾後為詩遂無佳句。後以之比喻才思減退。

1、四百四病：指四肢百體的四時病痛。泛指各種疾病。

2、冷暖自知：水的冷暖，只有飲者自己知道。佛教禪宗用以比喻自己證悟的境界。也比喻學習心得深淺，只有自己知道。

3、含辛茹苦：形容忍受辛苦或吃盡辛苦。

4、國富兵強：國家富裕，兵力強盛。

5、不堪入目：指形象醜惡，使人看不下去。

6、仰人鼻息：依賴別人的呼吸來生活。比喻依賴別人，不能自主。

7、不時之需：不說不定什麼時候會出現的需要。

8、至人無夢：品德高尚的人，不會做想入非非的夢。

9、筆墨官司：比喻用文字進行的辯論、爭執。

Q : Level 6

	一 眉		額			
1			二 2	陳		音
	三 墨		規			三 撥
				四		也
		4 習		改		途 似 五 錦
六		七 逢 6		非 5		佳
7	吉 避					
	雀		化			
	躍		8 祥 如 意			

提示

一、色如墨畫一般濃黑分明。泛指美好的眉毛。

二、陳舊不合理的規章制度或習慣。

三、形容行動像風一般迅速。

四、徹底改正以前所犯的錯誤。

五、用以稱讚優美的詩句。

六、像野鴨那樣快跑，像鳥雀那樣跳躍。形容十分歡欣的樣子。

七、遇到兇險轉化為吉祥、順利。這是帶有迷信的說法。

1、皺著眉頭，愁苦或憂傷的表情。

2、原指皇倉之糧逐年增加，陳糧上壓陳糧。後多比喻沿襲老一套，無創造革新。

3、指思想保守，守著老規矩不肯改變。跟戰國時期的墨翟有關。

4、長期形成的舊習慣很難更改。

5、指前代聖賢的言行。

6、指逢迎壞人，助長惡行。

7、謀求安吉，避開災難。

8、如意稱心。多用祝頌他人美滿稱心。

A：Level 6

顊¹	眉	慼	額				
	如			陳²	陳	相	音
	墨³	守	成	規			撥³
	畫			陋	痛⁴		風
			積⁴	習	難	改	也
					前⁵	途	似
鳧⁶		逢⁷	惡	導	非		錦⁵
趨⁷	吉	避	凶				囊
雀		化					佳
躍		吉⁸	祥	如	意		句

解答

一、**眉如墨畫**：眉色如墨畫一般濃黑分明。泛指美好的眉毛。

二、**陳規陋習**：陳舊不合理的規章制度或習慣。

三、**撥風也似**：形容行動像風一般迅速。

四、**痛改前非**：徹底改正以前所犯的錯誤。

五、**錦囊佳句**：唐人李賀七歲便能作辭章，每日背著一個錦

囊，遇有靈感即創作詩句投入囊中的故

事。後用以稱讚優美的詩句。

六、鳧趨雀躍：像野鴨那樣快跑，像鳥雀那樣跳躍。形容十分

歡欣的樣子。

七、逢凶化吉：遇到兇險轉化為吉祥、順利。這是帶有迷信的

說法。

1、顰眉蹙額：皺著眉頭，愁苦或憂傷的表情。

2、陳陳相因：原指皇倉之糧逐年增加，陳糧上壓陳糧。後多

比喻沿襲老一套，無創造革新。

3、墨守成規：指思想保守，守著老規矩不肯改變。跟戰國時

期的墨翟有關。

4、積習難改：長期形成的舊習慣很難更改。

5、前途似錦：比喻人未來的成就美好遠大。

6、逢惡導非：指逢迎壞人，助長惡行。

7、趨吉避凶：謀求安吉，避開災難。

8、吉祥如意：如意稱心。多用祝頌他人美滿稱心。

Q : Level 7

旁推
狼 不感
愛 如 白
野 不 頭
私 念 如
瓶 酒
居
月 風 飯
臨 直 布
天 筆 超

提示

一、以真誠的心意及態度去對待他人。

二、狼崽子雖幼，卻有兇惡的本性。比喻兇暴的人居心狠毒，習性難改。

三、指交朋友彼此不能瞭解，時間雖久，仍跟剛認識一樣。

四、不計較過去的怨仇。

五、只會吃喝，不會做事。譏諷無能的人。

六、像日月懸掛在天空。比喻永恆不變。

七、佔據高處，俯視下面。形容佔據的地勢非常有利。

1、廣泛吸收各類知識、經驗及寫作技巧，加以融會貫通。

2、困頓、窘迫得不能忍受。形容非常窘迫的樣子。前兩個字是兩種動物。

3、舊時稱讚某些統治者愛護百姓，就像愛護自己的子女一樣。

4、為個人利益打算的種種想法。

5、比喻舊形式，新內容的意思。

6、心地陰險惡毒。

7、比喻沒有月光風也很大的夜晚。比喻險惡的環境。

8、冬季鳥躲在深山窮谷，到春天出來飛鳴於喬木，用來比喻人捨棄黑暗而接近光明，或者從劣境而進入良好的處境。

A : Level 7

旁¹	推一	交	通					
	誠		狼²	狽	不	感		
	愛³	民	如	子		白三		
	物		野		不四	頭		
		私⁴	心	雜	念	如		
					舊⁵	瓶	新	酒五
日六		居七			惡		囊	
月⁶	黑	風	高				飯	
麗		臨			直⁷	頭	布	袋
天		筆⁸	下	超	生			

解答

一、推誠愛物：以真誠的心意及態度去對待他人。

二、狼子野心：狼崽子雖幼，卻有兇惡的本性。比喻兇暴的人居心狠毒，習性難改。

三、白頭如新：指交朋友彼此不能瞭解，時間雖久，仍跟剛認識一樣。

四、**不念舊惡**：不計較過去的怨仇。

五、**酒囊飯袋**：只會吃喝，不會做事。譏諷無能的人。

六、**日月麗天**：像日月懸掛在天空。比喻永恆不變。

七、**居高臨下**：佔據高處，俯視下面。形容佔據的地勢非常有利。

1、**旁推交通**：廣泛吸收各類知識、經驗及寫作技巧，加以融會貫通。

2、**狼狽不堪**：困頓、窘迫得不能忍受。形容非常窘迫的樣子。前兩個字是兩種動物。

3、**愛民如子**：舊時稱讚某些統治者愛護百姓，就像愛護自己的子女一樣。

4、**私心雜念**：為個人利益打算的種種想法。

5、**舊瓶新酒**：比喻舊形式，新內容的意思。

6、**月黑風高**：比喻沒有月光風也很大的夜晚。比喻險惡的環境。

7、**直頭布袋**：比喻沒有曲折，直通到底，一目了然。

8、**筆下超生**：超生，死後靈魂的超度投生，比喻為寬容或開脫。筆下超生指人書寫判狀等文書時，用語從輕，將事情淡化，給予關係人開脫的機會。

Q : Level 8

	① 憑		伏			二	
	河			三 羊		珠	
			② 披		負		
	③ 官	吏 四		垂		桂	
			④		波	釣	
	⑤ 不	五	不				六 斗
七 皮			⑥ 起	承	八	合	
⑦	國	元	老				東
肉					⑧ 千	人	所
	⑨			萬	里		

提示

一、順手把人家的羊牽走。比喻趁勢將敵手捉住或乘機利用別人。現比喻乘機拿走別人的東西。

二、指美味人人愛吃。比喻好的詩文受到人們的稱讚和傳誦。

三、乾枯的井裡不會有波浪。比喻內心恬靜，情感不為外界事物所動。

四、四處都是報警的煙火，指邊疆不平靜。古代邊防報警時所採用的方法。

五、原指受三世皇帝重用的臣子。現在用來指在一個機構裡長期工作過的資格老的人。

六、指人如有不善，眾人則爭相指責。

七、皮肉都裂開了。形容傷勢嚴重。多指受殘酷拷打。

八、形容連續作戰，經歷了很長的歷程。

1、低著眉頭，兩眼流露出順從的神情。形容馴良、順從。

2、指城市中庸俗鄙陋之人。

3、趕著羊群去和狼較量。比喻以弱擊強。

4、如煙之相聚，波之相接。比喻接連而來，聚集甚多。

5、指不正派，也指不像樣子。含有兩個連續的數字。

6、泛指文章的做法。也比喻固定呆板的形式。

7、指建國時資歷聲望高的人。

8、被眾人所指責。

9、形容做學問切實。也形容分析透徹，切中要害。

: Level 8

狐¹	憑一	鼠	伏			米二		
	河			羊三		珠		
	暴		披²	裘	負	薪		
官³	虎	吏	狼四		垂	桂		
			煙⁴	波	釣	叟		
不⁵	三五	不	四			斗六		
皮七	朝		起⁶	承	轉八	合	杓	
開⁷	國	元	老		戰		東	
肉		勛			千	人⁸	所	指
綻			離⁹	題	萬	里		

解答

一、憑河暴虎：比喻人有勇而無謀。

二、米珠薪桂：米如珍珠，柴如桂木。比喻物價昂貴。

三、羊裘垂釣：東漢嚴光少時與光武帝同學，當光武即位後，光乃變換姓名，身披羊裘垂釣隱居。後借指隱者或隱居生活。

四、狼煙四起：四處都是報警的煙火，指邊疆不平靜。古代邊

防報警時所採用的方法。

五、三朝元老：原指受三世皇帝重用的臣子。現在用來指在一個機構裡長期工作過的資格老的人。

六、斗杓東指：斗柄指向東方，表示春季來臨。

七、皮開肉綻：皮肉都裂開了。形容傷勢嚴重。多指受殘酷拷打。

八、轉戰千里：形容連續作戰，經歷了很長的歷程。

1、狐憑鼠伏：像狐、鼠一樣潛伏。比喻小人失勢，因膽怯而到處藏匿。

2、披裘負薪：指用以比喻貧困隱逸。

3、官虎吏狼：官吏貪婪殘暴，有如虎狼。

4、煙波釣叟：河邊垂釣的老人。比喻不問世事，不慕榮華的隱士。

5、不三不四：指不正派，也指不像樣子。含有兩個連續的數字。

6、起承轉合：泛指文章的做法。也比喻固定呆板的形式。

7、開國元勛：指建國時資歷聲望高的人。

8、千人所指：被眾人所指責。

9、離題萬里：文章或話題的內容，與本旨相去甚遠。

Q : Level 9

地　　一人　　　　　　　二王
　　　心　　　　　　三雨
　　　　　　　　零　　碎
　　雨　　雲四　　　風　　金
3　　　　因風　火
　　　刀五火
七自　當　果八　賞　意
　　石　路　　　以
7羅　奴　　　　8為　不遠
　　　　　　　9留真

提示

一、思想不統一。形容人心不齊。

二、如金玉被撞擊而發出的聲音。形容言辭鏗然有聲，正確無誤。

三、原指花木遭受風雨摧殘。比喻惡勢力對弱小者的迫害。也比喻嚴峻的考驗。

四、指了卻前緣，得到結果。舊有因果報應之說，指前有因緣則必有相對的後果。同「收因結果」。

五、種地應該問農民。比喻辦事應該向內行請教。

六、寄託或隱含的意思很深（多指語言文字或藝術作品）。

七、自己投到羅網裡去。比喻自己送死。

八、相信他是真的。指把假的當做真的。

1、表示優越的地理條件和群眾基礎。

2、形容以零零碎碎、斷斷續續的辦法做事。

3、比喻親朋離散。指雨後轉晴。33

4、順著風勢吹火，比喻乘便行事，並不費力。常用作謙詞。

5、古時一種耕種方法，把地上的草燒成灰做肥料，就地挖坑下種。

6、指賞罰嚴明。

7、原指夜間潛入某處前，先投以石子，看看有無反應，藉以探測情況。後用以比喻進行試探。

8、指快到規定或算定的日子。

9、指借別人的書，抄寫後留下正本，把抄本還給別人。

A : Level 9

地¹	利	人一	和					擊二	
		心			雨三			王	
		渙		零²	打	碎		敲	
雨³	散	雲	收四		風			金	
			因	風	吹	火			
	刀	耕五	火	種				寓六	
自七		當		果⁶	刑	信八	賞	意	
投⁷	石	問	路			以		深	
羅		奴				為	期	不	遠
網			借⁹	書	留	真			

解答

一、人心渙散： 思想不統一。形容人心不齊。

二、擊玉敲金： 如金玉被撞擊而發出的聲音。形容言辭鏗然有聲，正確無誤。

三、雨打風吹： 原指花木遭受風雨摧殘。比喻惡勢力對弱小者的迫害。也比喻嚴峻的考驗。

四、收因種果：指了卻前緣，得到結果。舊有因果報應之說，指前有因緣則必有相對的後果。同「收因結果」。

五、耕當問奴：種地應該問農民。比喻辦事應該向內行請教。

六、寓意深遠：寄託或隱含的意思很深（多指語言文字或藝術作品）。

七、自投羅網：自己投到羅網裡去。比喻自己送死。

八、信以為真：相信他是真的。指把假的當做真的。

1、地利人和：表示優越的地理條件和群眾基礎。

2、零打碎敲：形容以零零碎碎、斷斷續續的辦法做事。

3、雨散雲收：比喻親朋離散。指雨後轉晴。

4、因風吹火：順著風勢吹火，比喻乘便行事，並不費力。常用作謙詞。

5、刀耕火種：古時一種耕種方法，把地上的草燒成灰做肥料，就地挖坑下種。

6、果刑信賞：指賞罰嚴明。

7、投石問路：原指夜間潛入某處前，先投以石子，看看有無反應，藉以探測情況。後用以比喻進行試探。

8、為期不遠：指快到規定或算定的日子。

9、借書留真：指借別人的書，抄寫後留下正本，把抄本還給別人。

		開		口			太
極					一	馬	川
		結				盛	
來	去			老	於		
							我
	之			情			
平	分			所			然
地		膽	難			不	
	兼		並				
		天				同	

提示

一、逆境達到極點，就會向順境轉化。指壞運到了頭好運就來了。含《周易》中的兩個卦名。

二、原指經播種耕耘後有了收穫。現比喻工作有進展，並取得了成果。

三、安定、興盛的時代。

四、引申為應持的態度。比喻進取、取捨的分寸。亦作「去就之際」。

五、仍舊是過去的我。指自己的境況和從前一樣，沒有變化。

六、指無論在人情與事理兩方面都難以容忍。

七、比喻原來沒有底子而白手建立起來的事業。

八、形容貪戀淫欲膽量很大。

九、必定不會失敗。

1、不必開口說什麼。多表示要求不會得到同意。

2、能夠縱馬疾馳的一片廣闊平地。指廣闊的平原。

3、指事情的來龍去脈。

4、指對社會上的一切有很深的閱歷。

5、比喻雙方各得一半，不分上下。

6、指按道理必定如此。

7、把各個方面全都容納包括進來。同「相容並包」。

A : Level 10

解答

一、否極泰來：逆境達到極點，就會向順境轉化。指壞運到了頭好運就來了。含《周易》中的兩個卦名。

二、開花結果：原指經播種耕耘後有了收穫。現比喻工作有進展，並取得了成果。

三、太平盛世：安定、興盛的時代。

四、去就之分：引申為應持的態度。比喻進取、取捨的分寸。亦作「去就之際」。

五、故我依然：仍舊是過去的我。指自己的境況和從前一樣，沒有變化。

六、情理難容：指無論在人情與事理兩方面都難以容忍。

七、平地樓台：比喻原來沒有底子而白手建立起來的事業。

八、色膽包天：形容貪戀淫欲膽量很大。

九、必不撓北：必定不會失敗。

1、**免開尊口**：不必開口說什麼。多表示要求不會得到同意。

2、**一馬平川**：能夠縱馬疾馳的一片廣闊平地。指廣闊的平原。

3、**來因去果**：指事情的來龍去脈。

4、**老於世故**：指對社會上的一切有很深的閱歷。

5、**平分秋色**：比喻雙方各得一半，不分上下。

6、**理所必然**：指按道理必定如此。

7、**兼包並容**：把各個方面全都容納包括進來。同「相容並包」。

Q : Level 11

_一		_二以		色		_三流	
精					₂	光	滑
		服				無	
₃治	_四救			₄意			_五牽
	扶				_六身		下
_七₅無	大	_八		₆		_九穿	
				其			
不	₇漸	入		境		引	
入		微					

提示

一、振奮精神，想辦法治理好國家。

二、用道理來說服人。

三、流水一去不復返，毫無情意。比喻時光消逝，無意停留。

四、搶救生命垂危的人，照顧受傷的人。現形容醫務工作者全心全意為人民服務的精神。

五、比喻事情棘手，使不出力。

六、親自到了那個境地。

七、比喻有空子就鑽。

八、形容對人照顧或關懷非常細心、周到。

九、使線的一頭通過針眼。比喻從中聯繫、拉攏。

1、指好言好語、和顏悅色地對待。

2、形容光滑潤澤。形容人的圓滑、狡詐。

3、治好病把人挽救過來。比喻 明犯錯誤的人改正錯誤。

4、引起情感上的纏綿牽掛。

5、對於事物的主要方面沒有什麼妨害。

6、臨到口渴時才想到鑿井。比喻事到臨頭才想辦法。

7、原指甘蔗下端比上端甜，從上到下，越吃越甜。後比喻境況逐漸好轉或興趣逐漸濃厚。

		假	以	辭	色			流	
勵			理						
精			服			油	光	水	滑
圖			人					無	
治	病	救	人			意	惹	情	牽
		死							牛
		扶			身				下
無	傷	大	體		臨	渴	穿	井	
孔			貼		其		針		
不		漸	入	佳	境		引		
入			微				線		

解答

一、勵精圖治：振奮精神，想辦法治理好國家。

二、以理服人：用道理來説服人。

三、流水無情：流水一去不復返，毫無情意。比喻時光消逝，無意停留。

四、救死扶傷：搶救生命垂危的人，照顧受傷的人。現形容醫

務工作者全心全意為人民服務的精神。

五、牽牛下井：比喻事情棘手，使不出力。

六、身臨其境：親自到了那個境地。

七、無孔不入：比喻有空子就鑽。

八、體貼入微：形容對人照顧或關懷非常細心、周到。

九、穿針引線：使線的一頭通過針眼。比喻從中聯繫、拉攏。

1、假以辭色：指好言好語、和顏悅色地對待。

2、油光水滑：形容光滑潤澤。形容人的圓滑、狡詐。

3、治病救人：治好病把人挽救過來。比喻 明犯錯誤的人改正錯誤。

4、意惹情牽：引起情感上的纏綿牽掛。

5、無傷大體：對於事物的主要方面沒有什麼妨害。

6、臨渴穿井：臨到口渴時才想到鑿井。比喻事到臨頭才想辦法。

7、漸入佳境：原指甘蔗下端比上端甜，從上到下，越吃越甜。後比喻境況逐漸好轉或興趣逐漸濃厚。

	¹隨		尾					
	才		²雖		³			⁴上
	²滿		覆		³母	恩		
	使		能		逐			下
		⁵日	一	日				
⁶⁵年	華	月		⁷神		⁸		
蘭		⁶邁	古			高		
			形					
⁷體	無			⁸瘦		肥		

提示

一、根據長處，安排適當的工作。

二、雖然已經翻倒，但還能復原。後也指反復無常的手段。

三、誇父拼命追趕太陽。比喻人有大志，也比喻不自量力。

四、做領導的勤奮工作，下面的人就會順從他的領導。

五、喻指時間不斷推移。

六、蘭草的香氣滿身。比喻舉止閒雅，風采極佳。

七、指身心超逸，不同凡俗。

八、秋高氣爽，馬匹肥壯。古常以指西北外族活動的季節。

1、蒼蠅附隨在驥驥的尾巴上，便可騰飛千里。比喻依附於賢能或有名望者，必能得益。

2、容器滿溢，則將傾覆。比喻事物發展超過一定界限就會向相反方面轉化。亦以喻驕傲自滿將導致失敗。

3、指父母養育子女的恩惠和辛勞。

4、過了一天又一天。比喻日子久，時間長。也形容光陰白白地過去。

5、指美好的年華。

6、指超越古今。

7、全身的皮膚沒有一塊好的。形容遍體都是傷。也比喻理由全部被駁倒，或被批評、責罵得很厲害。

8、比喻痛癢與己無關。含有兩個戰國時期的國家名。

: Level 12

蠅	隨	驥	尾						
	才		雖		夸		上		
	器	滿	則	覆		父	母	恩	勤
	使		能		逐		下		
		日	復	一	日		順		
		征							
芳	年	華	月		神		秋		
蘭		邁	古	超	今		高		
竟			形			馬			
體	無	完	膚		越	瘦	秦	肥	

解答

一、隨才器使：根據長處，安排適當的工作。

二、雖覆能複：雖然已經翻倒，但還能復原。後也指反復無常的手段。

三、夸父逐日：誇父拼命追趕太陽。比喻人有大志，也比喻不自量力。

四、上勤下順：做領導的勤奮工作，下面的人就會順從他的領導。

五、日征月邁：喻指時間不斷推移。

六、芳蘭竟體：蘭草的香氣滿身。比喻舉止閒雅，風采極佳。

七、神超形越：指身心超逸，不同凡俗。

八、秋高馬肥：秋高氣爽，馬匹肥壯。古常以指西北外族活動的季節。

1、蠅隨驥尾：蒼蠅附隨在騏驥的尾巴上，便可騰飛千里。比喻依附於賢能或有名望者，必能得益。

2、器滿則覆：容器滿溢，則將傾覆。比喻事物發展超過一定界限就會向相反方面轉化。亦以喻驕傲自滿將導致失敗。

3、父母恩勤：指父母養育子女的恩惠和辛勞。

4、日復一日：過了一天又一天。比喻日子久，時間長。也形容光陰白白地過去。

5、芳年華月：指美好的年華。

6、邁古超今：指超越古今。

7、體無完膚：全身的皮膚沒有一塊好的。形容遍體都是傷。也比喻理由全部被駁倒，或被批評、責罵得很厲害。

8、越瘦秦肥：比喻痛癢與己無關。含有兩個戰國時期的國家名。

Q : Level 13

	越	之				
		二供	三首			四
2代	人		生	之		
		於	相			掃
	五有	必				地
	4有					
六容	在	七融			八	
5問		為	快			
兩		一			兩	
7	而	去	8	規	圓	

提示

一、主祭的人跨過禮器去代替廚師辦席。比喻超出自己業務範圍去處理別人所管的事。

二、供給的數量超過需要的數量。

三、頭和尾相互接應。指作戰相互接應。也形容詩文結構嚴謹。

四、威望、信譽全部喪失。比喻威望和信譽完全喪失。

五、有話說在頭裡。指事先打了招呼。

六、書信與消息都斷絕。亦作「音問杳然」。

七、融合為整體。比喻幾種事物關係密切，配合自然，如同一個整體。

八、磨盤上下都是圓的。比喻做人圓滑，雙方都不得罪。

1、古代中原的胡國和越國之間經常發生戰事，因此用這個成語來比喻戰禍。

2、替別人承擔過錯的責任。

3、一個古代傳說中堅守信約的人為守約而甘心淹死。比喻只知道守約，而不懂得權衡利害關係。

4、只要有人請求幫助，就一定答應。

5、聲音和容貌彷彿還在。形容對死者的想念。

6、以能儘先看到為快樂。形容盼望殷切。

7、扯斷衣襟馬上離去。形容離去的態度十分堅決。

8、猶言依樣畫葫蘆。指墨守成規，一味模仿。

胡	越¹	之	禍						
	俎			供²		首³		威⁴	
	代²	人	受	過		尾³	生	之	信
	庖			於		相		掃	
			有⁵	求	必	應		地	
			言						
音⁶	容	宛	在		融⁷		磨⁸		
問			先⁶	睹	為	快	盤		
兩					一		兩		
絕⁷	裾	而	去		體⁸	規	畫	圓	

解答

一、越俎代庖：主祭的人跨過禮器去代替廚師辦席。比喻超出
自己業務範圍去處理別人所管的事。

二、供過於求：供給的數量超過需要的數量。

三、首尾相應：頭和尾相互接應。指作戰相互接應。也形容詩
文結構嚴謹。

四、**威信掃地**：威望、信譽全部喪失。比喻威望和信譽完全喪失。

五、**有言在先**：有話說在頭裡。指事先打了招呼。

六、**音問兩絕**：書信與消息都斷絕。亦作「音問杳然」。

七、**融為一體**：融合為整體。比喻幾種事物關係密切，配合自然，如同一個整體。

八、**磨盤兩圓**：磨盤上下都是圓的。比喻做人圓滑，雙方都不得罪。

1、**胡越之禍**：古代中原的胡國和越國之間經常發生戰事，因此用這個成語來比喻戰禍。

2、**代人受過**：替別人承擔過錯的責任。

3、**尾生之信**：一個古代傳說中堅守信約的人為守約而甘心淹死。比喻只知道守約，而不懂得權衡利害關係。

4、**有求必應**：只要有人請求幫助，就一定答應。

5、**音容宛在**：聲音和容貌彷彿還在。形容對死者的想念。

6、**先睹為快**：以能儘先看到為快樂。形容盼望殷切。

7、**絕裾而去**：扯斷衣襟馬上離去。形容離去的態度十分堅決。

8、**體規畫圓**：猶言依樣畫葫蘆。指墨守成規，一味模仿。

Q : Level 14

	一兩		稱		2			二西	子
1								方	
	掩	四		三	窗		幾		
				3				土	
反	成	仇							
4			藏	戶	五有				
		5							
6	六	之	恨			7	服	心	七
	地		八			皆			牛
	不		同						馬
		8	頭	過					
			9	受		於	人		

提示

一、如同兩片樹葉遮住了眼睛。比喻受到蒙蔽而對事物分辨不清楚。

二、佛教語。西方之極樂世界，即佛國。

三、飾珠、鏤花的門窗。極言宮殿之奢侈華貴。

四、國家被侵略之仇，家園被破壞之恨。

五、所有人的嘴都是活的記功碑。比喻人人稱讚。

六、天地所不能容納。指大逆不道、罪孽深重的人與事。

七、役使牛馬駕車。

八、心裡很感激，就像自己親身領受到一樣。現在多比喻雖未親身經歷，卻如同親身經歷過一般。

1、形容兩者輕重相當，絲毫不差。

2、冒犯了西施。比喻抬高了醜的，貶低了美的。

3、窗戶和桌子都很乾淨。形容房間乾淨明亮。

4、翻臉而變成仇敵。一般指夫妻不和，矛盾激化，互相對立。

5、指家家都有。

6、到死的時候都清除不了的悔恨或不稱心的事情。

7、心裡嘴上都信服。指真心信服。

8、只要頭容得下，身子就過得去。比喻得過且過。

9、被別人控制。

: Level 14

1銖	一兩	悉	稱			2唐	突	二西	子

（以下為填字表格）

銖	兩	悉	稱			唐	突	西	子
	葉				三珠			方	
	掩		四國		窗	3明	幾	淨	
4反	目	成	仇		網			土	
			家	藏	戶	五有			
6終	六天	之	恨			7口	服	心	七服
	地			八感		皆			牛
	不			同		碑			乘
	容	頭	過	身					馬
		8		受	制	於	人		

解答

一、**兩葉掩目**：如同兩片樹葉遮住了眼睛。比喻受到蒙蔽而對事物分辨不清楚。

二、**西方淨土**：佛教語。西方之極樂世界，即佛國。

三、**珠窗網戶**：飾珠、鏤花的門窗。極言宮殿之奢侈華貴。

四、**國仇家恨**：國家被侵略之仇，家園被破壞之恨。

五、有口皆碑：所有人的嘴都是活的記功碑。比喻人人稱讚。

六、天地不容：天地所不能容納。指大逆不道、罪孽深重的人與事。

七、服牛乘馬：役使牛馬駕車。

八、感同身受：心裡很感激，就像自己親身領受到一樣。現在多比喻雖未親身經歷，卻如同親身經歷過一般。

1、銖兩悉稱：形容兩者輕重相當，絲毫不差。

2、唐突西子：冒犯了西施。比喻抬高了醜的，貶低了美的。

3、窗明幾淨：窗戶和桌子都很乾淨。形容房間乾淨明亮。

4、反目成仇：翻臉而變成仇敵。一般指夫妻不和，矛盾激化，互相對立。

5、家藏戶有：指家家都有。

6、終天之恨：死的時候都清除不了的悔恨或不稱心的事情。

7、口服心服：心裡嘴上都信服。指真心信服。

8、容頭過身：只要頭容得下，身子就過得去。比喻得過且過。

9、受制於人：被別人控制。

: Level 15

狗	一	續			2 推		二 裝	
	生			三 自			點	
	抱	四 繁		3 告		無		
4 改		張					面	
		急			五 進			
6	六 門	之				7 敗		七 裂
				八		之		
	如		文	學		階	一	之
8								
			9 步	調				

提示

一、用以比喻堅守信約。同「尾生之信」。

二、比喻只把外表裝飾得很漂亮。

三、主動要求擔任某項艱巨的任務。同「毛遂自薦」。

四、形容各種樂器同時演奏的熱鬧情景。

五、使身體能夠上升的階梯。舊指藉以提拔升遷的門路。

六、門前像市場一樣。形容來的人很多。

七、古代分封諸侯時，用白茅裹著的泥土授予被封的人，象徵授予土地和權力。

八、比喻模仿人不到家，反把原來自己會的東西忘了。含有一個城市名。

1、比喻拿不好的東西補接在好的東西後面，前後兩部分非常不相稱。含有兩種動物。

2、假裝沒有事情發生。

3、想借錢但沒有地主借。指生活陷入困境。

4、改換琴柱，另張琴弦。比喻改革制度或變更方法。

5、在急流中勇敢前進，形容果斷、勇猛，一往無前。

6、用以喻軍事要地或守禦重任。

7、地位喪失，名譽掃地。指做壞事而遭到徹底失敗。

8、封建社會後期，適應城市居民需要而產生的一種文學。內容大多描寫市民社會的生活和悲歡離合的故事，反映市民階層的思想和願望。宋元明話本是其代表作品。

9、比喻行動和諧一致。

A : Level 15

狗₁	尾一	續	貂		推₂	聲	裝二	啞
	生			自三			點	
	抱		繁四	告	同₃	同	門	
改₄	柱	張	弦	奮			面	
		急₅	流	勇	進五			
北₆	門六	之	管		身	敗₇	名	裂七
	庭		邯八		之			士
	如		鄲		階			之
	市₈	民	文	學				茅
			步₉	調	一	致		

解答

一、尾生抱柱：用以比喻堅守信約。同「尾生之信」。

二、裝點門面：比喻只把外表裝飾得很漂亮。

三、自告奮勇：主動要求擔任某項艱巨的任務。同「毛遂自薦」。

四、繁弦急管：形容各種樂器同時演奏的熱鬧情景。

五、進身之階：使身體能夠上升的階梯。舊指藉以提拔升遷的門路。

六、門庭如市：門前像市場一樣。形容來的人很多。

七、裂土分茅：古代分封諸侯時，用白茅裹著的泥土授予被封的人，象徵授予土地和權力。

八、邯鄲學步：比喻模仿人不到家，反把原來自己會的東西忘了。含有一個城市名。

1、狗尾續貂：比喻拿不好的東西補接在好的東西後面，前後兩部分非常不相稱。含有兩種動物。

2、推聾裝啞：不問不聞，故作不知。

3、告貸無門：想借錢但沒有地主借。指生活陷入困境。

4、改柱張弦：改換琴柱，另張琴弦。改革制度或變更方法。

5、急流勇進：在急流中勇敢前進，形容果斷、勇猛，一往無前。

6、北門之管：用以喻軍事要地或守禦重任。

7、身敗名裂：地位喪失，名譽掃地。指做壞事而遭到徹底失敗。

8、市民文學：封建社會後期，適應城市居民需要而產生的一種文學。內容大多描寫市民社會的生活和悲歡離合的故事，反映市民階層的思想和願望。宋元明話本是其代表作品。

9、步調一致：比喻行動和諧一致。

Q : Level 16

頻¹	一	添						二聲
	樹				大²	三	失	色
	梯³	刀	四	助		心		
	梯		顧			動		
			魂⁴	落五				
言⁵	六言		色				時七	
					生⁶	不	時	運
	旨						運	
源⁷		流						
					水⁸	不		

提示

一、誘人上樹，抽掉梯子。比喻引誘人上前而斷絕他的退路。

二、泛指舊時統治階級的淫樂方式。亦作「聲色狗馬」。

三、使人神魂震驚。原指文辭優美，意境深遠，使人感受極深，震動極大。後常形容使人十分驚駭緊張到極點。

四、你看我，我看你，嚇得臉色都變了。

五、比喻長期安家落戶或切切實實、一心一意地做好所從事的
工作。也是一種植物的名稱。

六、話很淺近，含義卻很深遠。

七、指時運好，諸事順利。

1、給人畫像時在臉上添上幾根毫毛。比喻文章經潤色後更加
精彩。

2、非常害怕，臉色都變了。

3、拔出刀來幫助別人。舊小說中多指打抱不平。

4、魂和魄都丟了。形容驚慌憂慮、心神不定、行動失常的樣
子。

5、說話急躁，臉色嚴厲。形容對人發怒說話時的神情。

6、生下來沒有遇到好時候。舊時指命運不好。

7、源頭很遠，水流很長。比喻歷史悠久。

8、像是連水也流不出去。形容擁擠或包圍的非常嚴密。

 : Level 16

頻₁	上	添	毫			聲
	樹			大₂	驚 失	色
	拔₃	刀 相 助		心		犬
	梯	顧		動		馬
		失₄ 魂	落 魄			
疾₅	言 屬 色		地			
	近		生₆ 不 逢	時		
	旨		根	運		
源₇	遠 流 長			亨		
			水₈ 洩 不	通		

解答

一、上樹拔梯：誘人上樹，抽掉梯子。比喻引誘人上前而斷絕他的退路。

二、聲色犬馬：泛指舊時統治階級的淫樂方式。亦作「聲色狗馬」。

三、驚心動魄：使人神魂震驚。原指文辭優美，意境深遠，使

人感受極深，震動極大。後常形容使人十分驚駭緊張到極點。

四、**相顧失色**：你看我，我看你，嚇得臉色都變了。

五、**落地生根**：比喻長期安家落戶或切切實實、一心一意地做好所從事的工作。也是一種植物的名稱。

六、**言近旨遠**：話很淺近，含義卻很深遠。

七、**時運亨通**：指時運好，諸事順利。

1、**頰上添毫**：給人畫像時在臉上添上幾根毫毛。比喻文章經潤色後更加精彩。

2、**大驚失色**：非常害怕，臉色都變了。

3、**拔刀相助**：拔出刀來幫助別人。舊小說中多指打抱不平。

4、**失魂落魄**：魂和魄都丟了。形容驚慌憂慮、心神不定、行動失常的樣子。

5、**疾言厲色**：說話急躁，臉色嚴厲。形容對人發怒說話時的神情。

6、**生不逢時**：生下來沒有遇到好時候。舊時指命運不好。

7、**源遠流長**：源頭很遠，水流很長。比喻歷史悠久。

8、**水洩不通**：像是連水也流不出去。形容擁擠或包圍的非常嚴密。

Q : Level 17

項　一　相　　　　　　草 二
　　曲　　　　鳴 三　直
　　金 四　紫　過　俱
　　彎　馬
　　於 五　毛
食 六　而　案
　而　無　車　不 七 完
深　不　　　　　　美
　　　　　　　　　無
　　　　抱　守

提示

一、腰背彎曲。常指坐久或年老。同「背曲腰躬」。

二、像草木一樣死去，世人並不知道。借喻人一生毫無建樹。

三、大雁飛過時也能拔下毛來。原形容武藝高超。後比喻人愛佔便宜，見有好處就要乘機撈一把。

四、穿著輕暖的皮袍，坐著由肥馬駕的車。形容生活的豪華。

五、比喻夫妻之間相互尊重，相互體貼，同甘共苦。兩對夫妻感情和睦的典故。

六、說話不算數，沒有信用。

七、完善美好，沒有缺點。

1、原指前後相顧。後多形容行人擁擠，接連不斷。

2、古人認為雁隨陽而處，木隨陽而直。比喻良才。

3、腰中掛著金印，身上穿著紫袍。指做了大官。

4、比大雁的毛還輕。比喻毫無價值。

5、指不守信用，只圖自己佔便宜。

6、比喻簡樸節儉。

7、非常相信，沒有一點懷疑。

8、抱著殘缺陳舊的東西不放。形容思想保守，不求改進。

A ： Level 17

項背相望　　　　　草

曲　　　　鳴雁直木

腰金衣紫　過　俱

彎　馬　　拔　朽

輕於鴻毛

食言而肥　案

而　　鹿裘不完

而無　車　美

深信不疑　無

抱殘守缺

解答

一、背曲腰彎：腰背彎曲。常指坐久或年老。同「背曲腰躬」。

二、草木俱朽：像草木一樣死去，世人並不知道。借喻人一生毫無建樹。

三、雁過拔毛：大雁飛過時也能拔下毛來。原形容武藝高超。

後比喻人愛佔便宜，見有好處就要乘機撈一把。

四、衣馬輕肥：穿著輕暖的皮袍，坐著由肥馬駕的車。形容生活的豪華。

五、鴻案鹿車：比喻夫妻之間相互尊重，相互體貼，同甘共苦。兩對夫妻感情和睦的典故。

六、言而無信：說話不算數，沒有信用。

七、完美無缺：完善美好，沒有缺點。

1、項背相望：原指前後相顧。後多用來形容行人擁擠，接連不斷。

2、鳴雁直木：古人認為雁隨陽而處，木隨陽而直。比喻良才。

3、腰金衣紫：腰中掛著金印，身上穿著紫袍。指做了大官。

4、輕於鴻毛：比大雁的毛還輕。比喻毫無價值。

5、食言而肥：指不守信用，只圖自己佔便宜。

6、鹿裘不完：比喻簡樸節儉。

7、深信不疑：非常相信，沒有一點懷疑。

8、抱殘守缺：抱著殘缺陳舊的東西不放。形容思想保守，不求改進。

Q : Level 18

	一	求	全		二		三 竹
1	高		四 2			為	虐
	3 而	不	同			談	木
	寡				4	談	玉
	五 5		異	六 處			
	後			之	6 死	七	
八 7 環	然					姓	
	條			然		之	
燕				8 不	知		
9 骨		仃					

提示

一、曲調高深，能跟著唱的人就少。舊指知音難得。現比喻言論或作品不通俗，能瞭解的人很少。

二、把不同的事物混在一起，當做同樣的事物談論。

三、造船剩下的竹子頭和木屑。比喻可利用的廢物。

四、指結幫分派，偏向同夥，打擊不同意見的人。

五、形容死後家境冷落、貧困。

六、若無其事的樣子。形容自理事情況著鎮定。也指對待問題毫不在意。

七、指兩家因婚姻關係而成為親戚。

八、形容女子形態不同，各有各好看的地方。也借喻藝術作品風格不同，而各有所長。與楊玉環和趙飛燕有關。

1、勉強遷就，以求保全。也指為了顧全大局而讓步。

2、和豺狼在一起就會變得兇殘。比喻與兇殘的人結成團夥做殘害人的勾當。

3、和睦地相處，但不隨便附和。

4、談話時美好的言辭像玉的碎末紛紛灑落一樣。形容言談美妙，滔滔不絕。

5、身體和頭分開，指被殺頭。

6、形容忠貞不二。同「之死靡它」。

7、形容室中空無所有，極為貧困。

8、不知道好壞。多指不能領會別人的好意。

9、形容人或動物瘦得皮包骨的樣子。

Ａ : Level 18

委1	曲一	求	全		混二		竹三	
	高		黨四2	豺	為	虐	頭	
	和3	而	不	同	一		木	
	寡		伐		談4	霏	玉	屑
		身五5	首	異	處六			
		後		之6	死	靡	二七	
環八7	堵	蕭	然		泰		姓	
肥		條		然		之		
燕					不8	知	好	歹
瘦9	骨	伶	仃					

解答

一、曲高和寡：曲調高深，能跟著唱的人就少。舊指知音難得。現比喻言論或作品不通俗，能瞭解的人很少。

二、混為一談：把不同的事物混在一起，當做同件事談論。

三、竹頭木屑：造船剩下的竹子頭和木屑。比喻可利用的廢物。

四、**黨同伐異**：指結幫分派，偏向同夥，打擊不同意見的人。

五、**身後蕭條**：形容死後家境冷落、貧困。

六、**處之泰然**：若無其事的樣子。形容自理事情況著鎮定。也指對待問題毫不在意。

七、**二姓之好**：指兩家因婚姻關係而成為親戚。

八、**環肥燕瘦**：形容女子形態不同，各有各好看的地方。也借喻藝術作品風格不同，而各有所長。與楊玉環和趙飛燕有關。

1、**委曲求全**：勉強遷就，以求保全。也指為了顧全大局而讓步。

2、**黨豺為虐**：和豺狼在一起就會變得兇殘。比喻與兇殘的人結成團夥做殘害人的勾當。

3、**和而不同**：和睦地相處，但不隨便附和。

4、**談霏玉屑**：談話時美好的言辭像玉的碎末紛紛灑落一樣。形容言談美妙，滔滔不絕。

5、**身首異處**：身體和頭分開，指被殺頭。

6、**之死靡二**：形容忠貞不二。同「之死靡它」。

7、**環堵蕭然**：形容室中空無所有，極為貧困。

8、**不知好歹**：不知道好壞。多指不能領會別人的好意。

9、**瘦骨伶仃**：形容人或動物瘦得皮包骨的樣子。

	化¹		成					彈²			掃³
		安			有⁴²			無			穴
		物³		蟲							
					之			發⁴			庭
			綠⁵⁵		華⁶						
		雨			不⁶			於		不⁷	
	心⁸⁷		鼻		再					期	
	毛		風							期	
	卓						天⁸	之		子	
	子⁹		成	名							

提示

一、人民平安，物產豐富。形容社會安定，經濟繁榮的景象。

二、彈子或子彈顆顆中靶，沒有一顆打出靶外。形容百發百中。

三、掃蕩其居處，犁平其庭院。比喻徹底摧毀敵方。

四、一生之中最後的年月，即餘年。

五、猶言淒風苦雨。指令人傷感的天氣。亦以喻不安定的局勢。

六、已開過的花，在一年裡不會再開。比喻時間過去了不再回來。

七、指地位高了，就會驕傲。

八、汗毛都豎立起來。形容非常恐怖，或心情特別緊張害怕。

1、教化百姓，使形成良好的風尚。

2、有才能但遭遇不好。指不得志。

3、東西腐爛了才會生蟲。比喻禍患的發生，總有內部的原因。也比喻本身有了弱點，別人才能乘機打擊。

4、形容好多人聚在一起議論，意見紛紛，得不出一致的結論。

5、指風華正茂的青年時期。含有一種顏色。

6、不指不喜歡自己的職業，不安心工作。

7、心中戰慄；鼻子辛酸。形容心裡害怕而又悲痛。

8、原指強盛的北方民族胡人，後也指為父母溺愛、放肆不受管束的兒子。現在也用來形容人才。

9、指無能者僥倖得以成名。

化₁	民一	成	俗		彈二		掃三	
	安		有四₂	才	無	命	穴	
	物₃	腐	蟲	生	虛		犁	
	阜		之		發₄	言	盈	庭
		慘五₅	綠	年	華六			
		雨		不₆	安	於	位七	
寒八₇	心	酸	鼻	再			不	
毛		風		揚			期	
卓					天₈	之	驕	子
豎₉	子	成	名					

解答

一、民安物阜：人民平安，物產豐富。形容社會安定，經濟繁榮的景象。

二、彈無虛發：彈子或子彈顆顆中靶，沒有一顆打出靶外。形容百發百中。

三、掃穴犁庭：掃蕩其居處，犁平其庭院。指徹底摧毀敵方。

四、有生之年：一生之中最後的年月，即餘年。

五、**慘雨酸風**：猶言淒風苦雨。指令人傷感的天氣。亦以喻不安定的局勢。

六、**華不再揚**：已開過的花，在一年裡不會再開。比喻時間過去了不再回來。

七、**位不期驕**：指地位高了，就會驕傲。

八、**寒毛卓豎**：汗毛都豎立起來。形容非常恐怖，或心情特別緊張害怕。

1、**化民成俗**：教化百姓，使形成良好的風尚。

2、**有才無命**：有才能但遭遇不好。指不得志。

3、**物腐蟲生**：東西腐爛了才會生蟲。比喻禍患的發生，總有內部的原因。也比喻本身有了弱點，別人才能乘機打擊。

4、**發言盈庭**：形容好多人聚在一起議論，意見紛紛，得不出一致的結論。

5、**慘綠年華**：指風華正茂的青年時期。含有一種顏色。

6、**不安於位**：不指不喜歡自己的職業，不安心工作。

7、**寒心酸鼻**：心中戰慄；鼻子辛酸。心裡害怕而又悲痛。

8、**天之驕子**：原指強盛的北方民族胡人，後也指為父母溺愛、放肆不受管束的兒子。現在也用來形容人才。

9、**豎子成名**：指無能者僥倖得以成名。

 : Level 20

一 1 倒		二 一		■	2 同	三 操	■
	■		四 不	■		縱	五
相	■	3 包	羞		恥		羽
	■		卒	六 4 退		山	
■		5 熟		深		■	宮
七		■			補		八 不
	■		九 6 知		能	■	
7 不		而		■		■	其
	老		之		■		
■		8 拜		私		■	

提示

一、古人家居脫鞋席地而坐，爭於迎客，將鞋穿倒。形容熱情歡迎賓客。

二、指一人獨攬，不讓別人插手。

三、掌握運用或駕馭得心應手，毫無阻礙。

四、不忍心讀完。常用以形容文章內容悲慘動人。

五、謂樂曲換調。宮、商、羽均為古代樂曲五音中之音調名。後也比喻事情的內容有所變更。

六、表示事後省察自己的言行，有沒有錯誤必須補正的地方。

七、比喻雖然年齡已大或脫離本行已久，但功夫技術並沒減退。與三國人物黃忠有關。

八、不改變自有的快樂。指處於困苦的境況仍然很快樂。

九、給予賞識和重用的恩情。

1、豬八戒以釘耙為武器，常用回身倒打一耙的絕技戰勝對手。比喻自己做錯了，不僅拒絕別人的指摘，反而指摘對方。

2、自家人動刀槍。指兄弟爭吵。泛指內部鬥爭。

3、容忍羞愧與恥辱。

4、退卻時像一座山在移動。比喻遇到變故，沉著鎮靜。

5、反復地閱讀，認真地思考。

6、認識到自己錯了就能夠改正。

7、沒有約定而遇見。指意外碰見。

8、指感謝有權勢的人的推薦提拔。

A : Level 20

倒(一,1)	打	一(二)	耙		同(2)	室	操(三)	戈
屍	手		不(四)			縱		換(五)
相	包(3)	羞	忍	恥		自		羽
迎	辦		卒		退(六,4)	如	山	移
		熟(5)	讀	深	思			宮
	寶(七)				補		不(八)	
	刀			知(九,6)	過	能	改	
	不(7)	期	而	遇			其	
	老			之			樂	
				拜(8)	恩	私	室	

解答

一、倒屍相迎：古人家居脫鞋席地而坐，爭於迎客，將鞋穿倒。形容熱情歡迎賓客。

二、一手包辦：指一人獨攬，不讓別人插手。

三、操縱自如：掌握運用或駕馭得心應手，毫無阻礙。

四、不忍卒讀：不忍心讀完。常用以形容文章內容悲慘動人。

五、換羽移宮：謂樂曲換調。宮、商、羽均為古代樂曲五音中之音調名。後也比喻事情的內容有所變更。

六、退思補過：表示事後省察自己的言行，有沒有錯誤必須補正的地方。

七、寶刀不老：比喻雖然年齡已大或脫離本行已久，但功夫技術並沒減退。與三國人物黃忠有關。

八、不改其樂：不改變自有的快樂。指處於困苦的境況仍然很快樂。

九、知遇之恩：給予賞識和重用的恩情。

1、倒打一耙：豬八戒以釘耙為武器，常用回身倒打一耙的絕技戰勝對手。比喻自己做錯了，不僅拒絕別人的指摘，反而指摘對方。

2、同室操戈：自家人動刀槍。指兄弟爭吵。泛指內部鬥爭。

3、包羞忍恥：容忍羞愧與恥辱。

4、退如山移：退卻時像一座山在移動。比喻遇到變故，沉著鎮靜。

5、熟讀深思：反復地閱讀，認真地思考。

6、知過能改：認識到自己錯了就能夠改正。

7、不期而遇：沒有約定而遇見。指意外碰見。

8、拜恩私室：指感謝有權勢的人的推薦提拔。

Q : Level 21

明(一) 暗(二) 　 (2)中 　 星(五)

　 知(四) 同 風

無(3) 赤

齒 針 常 越(4,六) 之

極(5) 世 界 雨

市(八)

曲(七) 河(九,6) 井

費 心

直 取(7)

弄(8) 巧 成

提示

一、明亮的眼睛，潔白的牙齒。形容女子容貌美麗，也指美麗的女子。

二、用於比喻秘訣。又借指幕後交易。

三、秦時秦越兩國，一在西北，一在東南，相去極遠。後用此形容疏遠隔膜、互不相關。

四、知道滿足，就總是快樂。形容安於已經得到的利益、地位。

五、來勢急遽而猛烈的風雨。同「驟雨狂風」。

六、楚、漢相爭中雙方控制地區之間的地界與河流。後常比喻戰爭的前線。

七、指縱容有錯誤的人卻冤枉正直的人。形容不主持正義。

八、指城市中遊手好閒、品行不端的人。

九、指用不正當的手段謀取私利。也指靠小聰明佔便宜。

1、比喻種種公開的和隱蔽的攻擊。

2、從井裡看天上的星星。比喻眼光短淺，見識狹隘。

3、沒有成色十足的金子。比喻人也不能十全十美。

4、以之泛指面臨外敵入侵，國事危急。含有兩個古代國家的名稱。

5、佛教指阿彌陀佛居住的地方。後泛指幸福安樂的地方。

6、即尋死覓活。鬧著要死要活。多指用自殺來嚇唬人。

7、白費心思本想耍弄聰明，結果做了蠢事。。

8、本想耍弄聰明，結果做了蠢事。

一明1	槍	二暗	箭		井2	中	視	星
眸	度		四知			同		五驟
皓	金3	無	足	赤		秦		風
齒	針		常		六楚4	越	之	急
		極5	樂	世	界			雨
	七縱				漢		八市	
	曲		九投6	河	覓	井		
	枉7	費	心	機			無	
	直		取				賴	
		弄8	巧	成	拙			

解答

一、明眸皓齒：明亮的眼睛，潔白的牙齒。形容女子容貌美麗，也指美麗的女子。

二、暗度金針：用於比喻秘訣。又借指幕後交易。

三、視同秦越：秦時秦越兩國，一在西北，一在東南，相去極遠。後用此形容疏遠隔膜、互不相關。

四、**知足常樂**：知道滿足，就總是快樂。形容安於已經得到的利益、地位。

五、**驟風急雨**：來勢急遽而猛烈的風雨。同「驟雨狂風」。

六、**楚界漢河**：楚、漢相爭中雙方控制地區之間的地界與河流。後常比喻戰爭的前線。

七、**縱曲枉直**：指縱容有錯誤的人卻冤枉正直的人。形容不主持正義。

八、**市井無賴**：指城市中遊手好閒、品行不端的人。

九、**投機取巧**：指用不正當的手段謀取私利。也指靠小聰明佔便宜。

1、**明槍暗箭**：比喻種種公開的和隱蔽的攻擊。

2、**井中視星**：比喻眼光短淺，見識狹隘。

3、**金無足赤**：比喻人也不能十全十美。

4、**楚越之急**：以之泛指面臨外敵入侵，國事危急。含有兩個古代國家的名稱。

5、**極樂世界**：佛教指阿彌陀佛居住的地方。後泛指幸福安樂的地方。

6、**投河覓井**：即尋死覓活。多指用自殺來嚇唬人。

7、**枉費心機**：白費心思本想耍弄聰明，結果做了蠢事。。

8、**弄巧成拙**：本想耍弄聰明，結果做了蠢事。

Q : Level 22

楊¹	一		眉		²如	二	瑟
	下			三			心
	借³	使	船		刀⁴	四	劍
		五	河⁵		火		
六	漿	壺			海⁷	七	想
指				八			光
大		世⁸		名			萬
動					之	道	
		天¹⁰	外				

提示

一、站在柳樹的樹蔭下。比喻請求別人的庇護。

二、比喻既有情致，又有膽識（舊小説多用來形容能文能武的才子）。

三、坐泥土做的船過河。比喻非常危險。

四、刀做的山和火組成的海。比喻極其危險和困難的地方。

五、在社會上掛牌行醫。原只作「懸壺」，意即行醫。

六、原指有美味可吃的預兆，後形容看到有好吃的東西而貪婪的樣子。

七、形容日出日落時霞光散射的美麗景象。也形容某種珍寶放出耀眼的光輝。

八、形容名聲傳播得極遠。

1、細長秀美如柳葉的宮妝畫眉。借指美女。

2、像琴和瑟一樣協調。比喻夫妻相親相愛。

3、風向哪裡吹，船往哪裡行。比喻憑藉別人的力量以達到自己的目的。

4、古代用於砍、刺的四種常用兵器。亦用於泛指兵器。

5、比喻以強大力量去消滅敵方。同「懸河瀉水」。

6、為歡迎所擁護的軍隊，用簞盛飯，用壺盛水，進行犒勞。

7、本托意仙遊。後指遠遊隱居之思。

8、欺騙世人，竊取名譽。

9、指不偏不倚，折中調和的處世態度。

10、抬起頭望著天邊。形容態度傲慢，或做事脫離實際。

楊	柳	宮	眉			和	如	琴	瑟
	下			泥				心	
	借	風	使	船		刀	槍	劍	戟
	陰			渡		山		膽	
			懸	河	注	火			
食	簞	漿	壺			海	懷	霞	想
指			問		馳			光	
大		欺	世	盜	名			萬	
動					中	庸	之	道	
		昂	首	天	外				

解答

一、**柳下借陰**：站在柳樹的樹蔭下。比喻請求別人的庇護。

二、**琴心劍膽**：比喻既有情致，又有膽識。

三、**泥船渡河**：坐泥土做的船過河。比喻非常危險。

四、**刀山火海**：刀做的山和火組成的海。比喻極其危險和困難的地方。

五、**懸壺問世**：在社會上掛牌行醫。原只作「懸壺」，意即行醫。

六、**食指大動**：原指有美味可吃的預兆，後形容看到有好吃的東西而貪婪的樣子。

七、**霞光萬道**：形容日出日落時霞光散射的美麗景象。也形容某種珍寶放出耀眼的光輝。

八、**馳名中外**：形容名聲傳播得極遠。

1、**楊柳宮眉**：細長秀美如柳葉的宮妝畫眉。借指美女。

2、**和如琴瑟**：像琴和瑟一樣協調。比喻夫妻相親相愛。

3、**借風使船**：風向哪裡吹，船往哪裡行。比喻憑藉別人的力量以達到自己的目的。

4、**刀槍劍戟**：古代用於砍、刺的四種常用兵器。泛指兵器。

5、**懸河注火**：比喻以強大力量去消滅敵方。

6、**食簞漿壺**：為歡迎所擁護的軍隊，用簞盛飯，用壺盛水，進行犒勞。

7、**海懷霞想**：本托意仙遊。後指遠遊隱居之思。

8、**欺世盜名**：欺騙世人，竊取名譽。

9、**中庸之道**：指不偏不倚，折中調和的處世態度。

10、**昂首天外**：抬起頭望著天邊。形容態度傲慢，或做事脫離實際。

Q : Level 23

						七1	慨		九 義
蛇2		三 吞				慨			
				五3	度		倉		於
足		飲		送		詞			
	二4 老		橫						
				波5	六	鄰			
6	無		四 用		風			八	
								絕	
		所			月7		老		
滿8		才						寰	

提示

一、畫蛇時給蛇多添上腳。

二、形容年紀大了卻沒有成就。

三、形容受了氣而不敢出聲。

四、形容所用的不是所學的。

五、指暗中以眼神傳達情意。

六、指雨過天晴後的明淨景象。

七、指意氣高昂地陳述自己的見解。

八、形容慘狀幾乎是世上沒有的。

九、指心懷正義憤慨而流露在臉上。

1、指為了正義而死。

2、蛇想吞下大象。

3、指正面迷惑敵人，而從側翼進行突然襲擊。

4、形容人因為老練而自命不凡，一點都不謙虛的樣子。

5、陽光或月光照在水波上反射過來的光。

6、百樣之中卻無一有用。

7、主管婚姻的神仙。

8、形容人的才能學識豐富。

							七慷	慨	赴	九義
一畫							慨			形
二蛇	欲	三吞	象		五暗	度	陳	倉		於
添		聲			送		詞			色
足		飲			送					
	二老	氣	橫	秋						
	大			五波	六光	粼	粼			
百	無	一	四用		風			八慘		
	成		非		霽			絕		
			所		七月	下	老	人		
八滿	腹	才	學					寰		

解答

一、**畫蛇添足**：比喻做了多餘的事，非但無益，反而不合適。

二、**老大無成**：老大，年老。年紀已大卻毫無成就。

三、**吞聲飲氣**：形容受了氣而勉強忍耐，不敢出聲。

四、**用非所學**：所用的不是所學的。指學用不一致。

五、**暗送秋波**：指暗中以眼神傳達情意。亦指暗中巴結。

六、光風霽月：原指雨過天晴後的明淨景象。後比喻政治清明，時世太平的局面。

七、慷慨陳詞：慷慨，情緒激動，充滿正氣；陳，陳述；詞，言詞。指意氣激昂地陳述自己的見解。

八、慘絕人寰：人寰，人世。慘狀幾乎為世間所無，形容悲慘到了極點。

九、義形於色：形，表現；色，面容。指心懷正義憤慨而流露在臉上。

1、慷慨赴義：慷慨，情緒激昂；赴義，為正義而死。慷慨赴義指意氣激昂的去為正義犧牲生命。

2、蛇欲吞象：比喻人心的貪婪無度。

3、暗度陳倉：指正面迷惑敵人，而從側翼進行突然襲擊。亦比喻暗中進行活動。陳倉，古縣名，在今陝西省寶雞市東，為通向漢中的交通孔道。

4、老氣橫秋：老氣，老年人的氣派；橫，充滿。形容人氣概豪邁，充塞胸臆。後用以形容人老練而自命不凡，毫不謙虛的樣子。亦用以形容人沒有朝氣，暮氣沉沉的樣子。

5、波光粼粼：波光，陽光或月光照在水波上反射過來的光；粼粼，形容水石明淨。波光閃動的樣子。

6、百無一用：百樣之中無一有用的。形容毫無用處。

7、月下老人：原指主管婚姻的神仙。後泛指媒人。

8、滿腹才學：形容人才能學識豐富。

Q : Level 24

登　　　　　　一　　勾
　詞　語　　　　　　　聲
捐　草　插　打　　　　跡

　除　難　　　　
山　　　來　禍　
拜　轅　　　　　指
海　不　　不　　掌
　　　　　如　掌
敬　賓

提示

一、比喻做了大官，就把做人的道理忘了。

二、推開高山，翻倒大海。

三、指蔓生的雜草難於徹底剷除。

四、凡是賓客求見就待之以禮，不會拒人於門外。

五、就算長了翅膀也飛不走。

六、指不容易得到的。

七、比喻排斥異己，不留遺餘。

八、指書法執筆時的基本原則。

九、指隱藏形跡，不公開出現。

1、把賬的帳一筆取消。

2、形容離題又繁冗的言辭。

3、指戲劇表演時，以滑稽的動作或言語讓人發笑。

4、形容掃除重重的障礙，克服一切困難。

5、意外的災禍。

6、形容對人誠服，自願服輸。

7、形容事情非常容易做到。

8、夫婦間相處融洽，互相尊敬如待賓客。

 : Level 24

						七¹一	筆	勾	九鎖
一¹登									聲
²枝	詞	三蔓	語			網			匿
捐		草		五³插	科	打	諢		跡
本		難		翅		盡			
	二⁴排	除	萬	難					
	山			五⁵飛	六來	橫	禍		
六拜	倒	轅	四門		之			八指	
	海		不		不			實	
			停		易	如	反	掌	虛
八相	敬	如	賓						

解答

一、登枝捐本：比喻做官發跡了，就把從前做人的道理丟了。

二、排山倒海：推開高山，翻倒大海。比喻力量巨大，氣勢壯闊。

三、蔓草難除：蔓草：蔓延生長的草。蔓生的草難於徹底剷除。比喻惡勢力一經滋長，就難於消滅。

四、門不停賓：賓，賓客。凡賓客求見則待之以禮，不會拒於門外，或謂來往賓客絡繹不絕。比喻禮遇賢能。

五、插翅難飛：長了翅膀也飛不走。比喻難以脫身逃走。

六、來之不易：來之，使之來。不是輕易得來的。表示財物的取得或事物的成功是不容易的。

七、一網打盡：比喻排斥異己，不留遺餘。

八、指實掌虛：書法執筆時的基本原則。即拇指、食指、中指執住筆管，無名指頂住筆管，小指緊貼無名指，起輔助作用，如此一著力，掌心空虛，運筆自能靈活自如。

九、銷聲匿跡：銷，通「消」，消失；匿，隱藏；跡，蹤跡。指隱藏形跡，不公開出現。

1、一筆勾銷：把賬一筆抹掉。比喻全數作廢或取消。

2、枝詞蔓語：形容離題繁冗的言辭。

3、插科打諢：科，指古典戲曲中的表情和動作；諢，詼諧逗趣的話。本指戲劇表演時，以滑稽的動作或言語引人發笑。亦泛指引人發笑的舉動或言談。

4、排除萬難：掃除重重障礙，克服一切困難。

5、飛來橫禍：意外的災禍。

6、拜倒轅門：轅門，將帥的營帳或軍營的大門。拜倒轅門形容對人誠服，自願服輸。

7、易如反掌：比喻事情非常容易做到。

8、相敬如賓：夫婦間相處融洽，互相尊敬如待賓客。

: Level 25

	破		流			六		
1				四				
				回2		蕩		
	信3		雌					
				轉		悠4		自 八
一		三	山5		水5			逢
可		梅						
6	垂		帛		清		斂 七	會
狀		馬		白7		之		
							求	
			千8		百			

提示

一、指無法用文字跟言語來形容。

二、把錢財花在迷信卜算上面。

三、指從小就相識的伴侶。

四、草木由秋冬的枯黃，轉變為春夏時的青翠。

五、形容園林明麗。

六、形容搖晃、飄流的樣子。

七、指罔顧民怨，到處搜刮錢財，以博取君王的歡心。

八、形容恰好碰上時機。

1、形容傷勢嚴重或情況激烈。

2、肝腸迴旋，心氣激蕩。

3、古人用黃紙寫字，寫錯了，就用雌黃塗抹後改寫。

4、神態從容，心情閒適的樣子。

5、青綠色的山脈和河流。

6、形容名聲流傳於史籍。

7、比喻女子失寵的哀怨。

8、形容美好的容貌和體態。

 : Level 25

皮¹	破²	血	流			蕩⁶		
	迷			回²	腸	蕩	氣	
	信³	口	雌	黃		悠		
	財		轉		悠⁴	然	自	適⁸
莫¹		青³	山	綠⁵	水			逢
可		梅		木				其
名⁶	垂	竹	帛	清		斂⁷		會
狀		馬		白⁷	華	之	怨	
						求		
			千⁸	嬌	百	媚		

解答

一、莫可名狀：指無法用文字言語形容。

二、破迷信財：把錢財花在迷信卜算上。

三、青梅竹馬：竹馬，前端裝上木製馬頭的竹竿，小孩夾在胯下當成馬騎。形容小兒女天真無邪的結伴嬉戲。亦指從小相識的伴侶。

四、**回黃轉綠**：草木由秋冬的枯黃，轉變為春夏時的青翠。比喻時序的變遷。

五、**水木清華**：形容池沼園林清朗明麗。

六、**蕩蕩悠悠**：搖晃、飄流的樣子。

七、**斂怨求媚**：不顧民怨的搜刮錢財，以博取君王的歡心。

八、**適逢其會**：恰好碰上那個時機。亦作「會逢其適」。

1、**皮破血流**：受傷破皮，血流出來。形容傷勢嚴重或情況激烈的樣子。

2、**回腸蕩氣**：回，回轉；蕩，動搖。使肝腸迴旋，使心氣激蕩。形容文章、樂曲十分婉轉動人。

3、**信口雌黃**：信，任憑，聽任；雌黃，即雞冠石，黃色礦物，用作顏料。古人用黃紙寫字，寫錯了，用雌黃塗抹後改寫。比喻不顧事情真相，隨意批評。

4、**悠然自適**：神態從容，心情閒適的樣子。

5、**青山綠水**：青綠色的山脈、河流。常用以形容風景的秀麗。

6、**名垂竹帛**：名聲傳垂於史籍。

7、**白華之怨**：周幽王娶申女為后，因得褒姒而黜申后，周人遂作詩以刺之。後比喻女子失寵的哀怨。

8、**千嬌百媚**：形容美好的容貌和體態。

Q : Level 26

1	選^二		錢			妄^六		
	賢			沾^四 2		喜		
3	目		親		菲			
	能				4	海		騰^八
並^一	明^三 5		故	牛^五				
				牛				跨
一 6	了					七		
				7	馬	堂		
			8	叢		雀		

提示

一、把不同的事物混在一起，當做同樣的事物談論。

二、選拔任用賢能的人。

三、形容說話或做事乾淨俐落。

四、指有親戚朋友的關係。

五、指先打聽牛的價錢，就可以推知馬的價錢。

六、形容過於自卑而不知自重。

七、指燕雀爭處堂上，灶火延燒至棟梁，卻仍怡樂自安而不知。

八、形容乘雲御風飛行。

1、形容文辭極佳，人人喜愛，萬選萬中。

2、形容自以為不錯而得意的樣子。

3、放眼望去，沒有一個親人能依靠。

4、各地都充滿興奮歡樂的氣氛。

5、明明已經知道，卻還故意問人。

6、形容看一眼就能完全明白。

7、指有顯赫的高位。

8、把麻雀趕到叢林去。

萬	選	青	錢			妄			
	賢			沾	沾	自	喜		
	舉	目	無	親		菲			
	能		帶		薄	海	歡	騰	
並		明	知	故	問			雲	
為		白		牛				跨	
一	目	了	然	知		怡		風	
談		當		金	馬	玉	堂		
						燕			
		為	叢	驅	雀				

解答

一、**並為一談**：把不同的事物混在一起，當做同樣的事物談論。

二、**選賢舉能**：選拔任用賢能的人。亦作「選賢任能」、「選賢與能」。

三、**明白了當**：形容說話或做事乾淨俐落。

四、沾親帶故：故，故人，老友。有親戚朋友的關係。

五、問牛知馬：先打聽牛的價錢，即可以推知馬的價錢。比喻從旁推敲以得知事實真相。亦作「問羊知馬」。

六、妄自菲薄：妄，胡亂的；菲薄，小看、輕視。過於自卑而不知自重。

七、怡堂燕雀：燕雀爭處堂上，灶火延燒至棟梁，仍怡樂自安而不變。比喻不知禍之將至。

八、騰雲跨風：乘雲馭風飛行。

1、萬選青錢：形容唐朝張　文辭極佳，有如青錢般人人喜愛，萬選萬中；後人用以比喻文辭出眾。

2、沾沾自喜：形容自以為不錯而得意的樣子。

3、舉目無親：放眼望去，沒有一個親人。形容人地生疏或孤單無依。

4、薄海歡騰：海內外各地都充滿興奮歡樂的氣氛。

5、明知故問：明明已經知道，還故意問人。

6、一目了然：目，看；了然，清楚、明白。看一眼就完全清楚明白。

7、金馬玉堂：漢代的金馬門與玉堂殿。後世用以指翰林院，引申為顯赫的高位。

8、為叢驅雀：叢，叢林；驅，趕。把雀趕到叢林。比喻處理不當而使結果違背最初的願望。

Q : Level 27

	人	二	象		六			八 吹	
		頭		四 生		硬			之
	寡		敵						之
		著		食		軟	七 無		
							肉		
				五 明			幹		
一		三	弱		兵		食		
百		態							
					將		贖		
一		鍾							

提示

一、司馬相如作賦諷諫漢武帝，但過於講究文章的辭彙，雕琢鋪陳，結果適得其反。

二、不知道是怎麼一回事。

三、形容年老體衰。

四、生產的多，消費的少。。

五、精良的士兵，勇猛的將領。

六、害怕強硬的，欺負軟弱的。

七、原指動物中弱者被強者吞食。

八、比喻很微小的力量。

1、數個盲人各自摸一隻大象，所摸的部位各不相同，然都誤以為自己所知才是大象真正的樣子。

2、機械化的套用別人的方法。

3、人少的抵擋不過人多勢眾的。

4、形容身體衰弱無氣力。

5、形容機靈聰明，辦事能力強。

6、指年老沒有作戰能力的士兵。

7、建立功勛以抵消所犯罪過。

8、指男女之間一見面就產生愛情。

A : Level 27

盲 1	人	二 摸	象			六 怕			八 吹
	頭		四 生 2	搬	硬	套			灰
寡 3	不	敵	眾		欺				之
	著		食		軟	七 弱	無		力
			寡			肉			
					五 精 5	明	強	幹	
一 勸		三 老 6	弱	殘	兵		食		
百		態			猛				
諷		龍			七 將 7	功	贖	罪	
一 8	見	鍾	情						

解答

一、勸百諷一：指文章意在諷戒，卻因過於鋪陳修飾，則而適得其反。

二、摸頭不著：不知道是怎麼一回事。

三、老態龍鍾：龍鍾，行動不靈便的樣子。形容年老體衰，行動不靈便。

四、**生眾食寡**：眾：多；寡：少。生產的多，消費的少。形容財富充足。

五、**精兵猛將**：精良的士兵，勇猛的將領。

六、**怕硬欺軟**：害怕強硬的，欺負軟弱的。

七、**弱肉強食**：原指動物中弱者被強者吞食。比喻強者欺凌、吞併弱者。

八、**吹灰之力**：比喻很微小的力量，多用以形容事情很容易辦成。

1、**盲人摸象**：數個盲人各自摸一隻大象，所摸的部位各不相同，然都誤以為自己所知才是大象真正的樣子。後比喻以偏概全，而未能洞明真相。

2、**生搬硬套**：生：生硬。不考慮自己的情況，機械化的套用別人的方法。

3、**寡不敵眾**：人少的抵擋不過人多勢眾的。

4、**軟弱無力**：形容身體衰弱無氣力。亦可比喻處事不得力，不中用。

5、**精明強幹**：機靈聰明，辦事能力強。

6、**老弱殘兵**：原指年老沒有作戰能力的士兵。現多比喻因年老體弱以及其他原因而工作能力較差的人。

7、**將功贖罪**：建立功勳，以抵消所犯罪過。

8、**一見鍾情**：鍾，集中；鍾情，愛情專注。舊指男女之間一見面就產生愛情。亦指對事物一見就產生了感情。

Q : Level 28

陌　聞　　　六　　　八 個
　信　無 四2　放　　　
　身 3　言　　　　　　滋
　諾　不　山 4　海 七
　　　　　禽
　　　　五5 神　彩
一　三　回 6　城　獸
負　藤
　　　　斗 7　轉
藤 8　葛

提示

一、形容用詭計騙人財物，而致產生訴訟歷久不決。

二、形容輕易答應人家要求的，一定很少守信用。

三、形容徹夜開放，通行無阻，無宵禁的情形。

四、沒有一處細微的地方不照顧到。每一個細微處皆照顧到。

五、比喻寶物或有才學的人不被發掘。

六、馬放南山指將馬放牧於華山之南，使其自生自滅。

七、珍奇的飛禽走獸。

八、指切身體會的甘苦。

1、形容學識淺薄。

2、比喻言語或行動沒有目的。

3、形容職位低微，言論主張不受重視。

4、水陸出產的珍美菜餚。

5、形容精神飽滿，容光煥發。

6、在競賽中稍微挽回頹勢。

7、冬季已過，春季來臨。

8、形容草木茂密。

A : Level 28

						馬^六			個^八	
孤₁	陋	寡^二	聞							
		信		無^四₂	的	放	矢		中	
		身₃	輕	言	微		南			滋
		諾			不		山₄	珍^七	海	味
					至			禽		
					豐^五₅	神	異	彩		
詭^一		扳^三₆	回	一	城		獸			
負		藤			貫					
葛		附			斗₇	杓	轉	勢		
藤₈	攀	葛	繞							

解答

一、詭負葛藤：用詭計騙人財物，而致產生訴訟歷久不決。

二、寡信輕諾：輕易答應人家要求的，一定很少守信用。

三、扳藤附葛：形容徹夜開放，通行無阻，無宵禁的情形。

四、無微不至：微，微細；至，到。沒有一處細微的地方不照顧到。每一個細微處皆照顧到。形容非常精細周到。

五、豐城貫斗：相傳晉代初年，吳地常有紫氣貫於斗牛間，因掘豐城獄，得龍泉、太阿兩把寶劍。後用以借喻寶物或有才學的人若不發掘，即歸埋沒。

六、馬放南山：南山，華山之南，本非牛馬生長之地。馬放南山指將馬放牧於華山之南，使其自生自滅，不再乘用。比喻不再征戰用兵。

七、珍禽異獸：珍，貴重的；奇，特殊的。珍奇的飛禽，罕見的走獸。

八、個中滋味：個中，其中；滋味，味道、情味。其中的味道。指切身體會的甘苦。

1、孤陋寡聞：陋，淺陋；寡，少。學識淺薄，見聞不廣泛。

2、無的放矢：的：靶心；矢：箭。沒有箭靶而胡亂放箭。比喻言語或行動沒有目的。亦比喻毫無事實根據而胡亂的指責、攻擊別人。

3、身輕言微：身輕，身價低下、地位低；微，任用小。職位低微，言論主張不受重視。

4、山珍海味：水陸出產的珍美菜餚。泛指豐盛的食物。

5、豐神異彩：精神飽滿，容光煥發。

6、扳回一城：在競賽中稍微挽回頹勢。一城，可指一分、一局、一場、一回合等。

7、斗杓轉勢：冬季已過，春季來臨。

8、藤攀葛繞：形容草木茂密。

 : Level 29

	²₁	喜		狂				
	欣				⁶₂	藏		亡
₃所	無	⁴			歧			
	榮	₄國		家				
				羊		虎		
¹		³₆	患	⁵生				
運		心				⁷		⁸
				說	⁷憑		工	
₈濟	焚							
						貴		速

提示

一、時機和命運不佳。

二、比喻蓬勃發展、繁榮興盛。

三、心裡憂愁得像火燒一樣。形容非常的憂慮。

四、指來自敵對國家的侵略騷擾。

五、竺道生解說佛法，能使頑石點頭。比喻精通者親自來講

解，必能透徹說理而使人感化。

六、因岔路太多無法追尋而丟失了羊。比喻事物複雜多變，沒有正確的方向就會誤入歧途。

七、老鼠把窩做在土地廟下面，使人不敢去挖掘。比喻壞人仗勢欺人。

八、指枚皋文章寫得多，司馬相如文章寫得工。用於稱讚各有長處。

1、形容高興到了極點。

2、指積聚很多財物而不能周濟別人，引起眾人的怨恨，最後會損失更大。

3、形容力量強大，銳不可擋。

4、國家覆滅、家庭毀滅。

5、羊雖然披上虎皮，還是見到草就喜歡，碰到豺狼就怕得發抖，它的本性沒有變。

6、指飽經患難之後僥倖保全下來的生命。

7、指單憑口說，不足為據。

8、比喻無路可退，準備決一死戰。

9、形容用兵貴在行動特別迅速。

A : Level 29

	二1 欣	喜	若	狂					
	欣					六2 多	藏	厚	亡
所3	向	無	四 敵			歧			
	榮		國	破4	家	亡			
			外			羊5	質	虎	皮
一 時		三6 憂	患	餘	五 生				
運		心			公		七 鼠		八 馬
不		如		口7	說	無	憑		工
濟8	河	焚	舟		法		社		枚
					兵9	貴	神	速	

解答

一、**時運不濟**：時機和命運不佳。

二、**欣欣向榮**：草木繁盛的樣子。亦比喻蓬勃發展。

三、**憂心如焚**：心裡愁得像火燒一樣。形容非常憂慮焦急。

四、**敵國外患**：指來自敵對國家的侵略騷擾。

五、**生公説法**：比喻精通者親自來講解，必能透徹説理而使人

感化。

六、**多歧亡羊**：比喻事物複雜多變，沒有正確的方向就會誤入歧途。也比喻學習的方面多了就不容易精深。

七、**鼠憑社貴**：老鼠把窩做在土地廟下麵，使人不敢去挖掘。比喻壞人仗勢欺人。

八、**馬工枚速**：工：工巧；速：速度快。原指枚皋文章寫得多，司馬相如文章寫得工。後用於稱讚各有長處。

1、**欣喜若狂**：形容高興到了極點。

2、**多藏厚亡**：厚：大；亡：損失。指積聚很多財物而不能周濟別人，引起眾人的怨恨，最後會損失更大。

3、**所向無敵**：敵，抵擋。所到之處，無人可相與抗衡。形容力量強大，銳不可擋。

4、**國破家亡**：國家覆滅、家庭毀滅。

5、**羊質虎皮**：質：本性。羊雖然披上虎皮，還是見到草就喜歡，碰到豺狼就怕得發抖，它的本性沒有變。比喻外表裝作強大而實際上很膽小。

6、**憂患餘生**：憂患：困苦患難；餘生：大災難後僥倖存活的生命。指飽經患難之後僥倖保全下來的生命。

7、**口說無憑**：單憑口說，不足為據。

8、**濟河焚舟**：濟：渡；焚：燒。渡過了河，把船燒掉。比喻有進無退，決一死戰。

9、**兵貴神速**：神速：特別迅速。用兵貴在行動特別迅速。

Q : Level 30

	²₁	里		亭				
	萬				⁶₂	朽		難
³明		執	⁴		壞			
	急		義	恩				
			₄		₅頹		壞	
¹		³	財	⁵義				
極		車				⁷		⁸
				₇反		天		石
₈峰		路						
					₉地		天	

提示

一、比喻達到極點。

二、形容事情緊急到了極點。

三、比喻事情又熟悉又容易。

四、講義氣，拿出自己的錢財來幫助別人。

五、道義上只能勇往直前，不能回顧。

六、比喻德高望重的人死去。

七、形容形象高大，氣概豪邁。

八、相傳天缺西北，女媧煉五色石，用五色石補之。

1、秦漢時每十裡設置一亭，以後每五裡有一短亭，供行人何處，親友遠行常在此話別。

2、比喻局勢或人已敗壞到不可救藥的地步。

3、形容公開搶劫或肆無忌憚地幹壞事。

4、情深似海，恩重如山。喻恩情道義深厚。

5、傾倒崩落的牆壁。

6、形容輕財重義。

7、聲音像水開鍋一樣沸騰翻滾，充滿了空間。

8、峰巒重疊環繞，山路蜿蜒曲折。

9、從地面突起，貼近天際。

	十	里	長	亭					
	萬					木	朽	不	雕
明	火	執	仗			壞			
	急		義	海	恩	山			
			疏			頹	牆	壞	壁
造		輕	財	貴	義				
極		車		無		頂		煉	
登		熟	沸	反	盈	天		石	
峰	迴	路	轉	顧		立		補	
				拔	地	倚	天		

解答

一、**造極登峰**：登峰造極。比喻達到極點。

二、**十萬火急**：形容事情緊急到了極點。

三、**輕車熟路**：比喻事情又熟悉又容易。

四、**仗義疏財**：仗義：講義氣；疏財：分散家財。舊指講義氣，拿出自己的錢財來幫助別人。

五、**義無反顧**：義：道義；反顧：向後看。從道義上只有勇往直前，不能猶豫回顧。

六、**木壞山頹**：比喻德高望重的人死去。亦作「泰山梁木」。

七、**頂天立地**：頭頂雲天，腳踏大地。形容形象高大，氣概豪邁。

八、**煉石補天**：煉：用加熱的方法使物質純淨或堅韌。古神話，相傳天缺西北，女媧煉五色石補之。比喻施展才能和手段，彌補國家以及政治上的失誤。

1、**十里長亭**：秦漢時每十裡設置一亭，以後每五裡有一短亭，供行人何處，親友遠行常在此話別。

2、**木朽不雕**：比喻局勢或人已敗壞到不可救藥的地步。

3、**明火執仗**：明：點明；執：拿著；仗：兵器。點著火把，拿著武器。形容公開搶劫或肆無忌憚地幹壞事。

4、**義海恩山**：情深似海，恩重如山。喻恩情道義深厚。

5、**頹牆壞壁**：傾倒崩落的牆壁。

6、**輕財貴義**：猶輕財重義。指輕視錢財，重視士人。

7、**沸反盈天**：沸：滾翻；盈：充滿。聲音像水開鍋一樣沸騰翻滾，充滿了空間。形容人聲喧鬧，亂成一片。

8、**峰迴路轉**：峰巒重疊環繞，山路蜿蜒曲折。形容山水名勝路徑曲折複雜。

9、**拔地倚天**：拔：突出，聳出。倚：倚傍，貼近。從地面突兀而起，貼近天際。比喻高大突出，氣勢雄偉。

Q : Level 31

		³₁		⁵₁	運		⁸生		¹⁰卸
		送		付					
¹							教		殺
角		⁴揮₃		如	⁶				
		蟬		崩			⁹		
⁴書	²簡					目			
	食	殼		⁵解	⁷	更			
				外		膽			
	衣	⁶敬	遠						
			⁷意		用				

提示

一、指僅免除一人罪行的文書。

二、基本的衣食需求得不到滿足。

三、手眼並用，怎麼想就怎麼用。也比喻語言文字的意義雙關，意在言外。

四、蟬變為成蟲時要脫去一層殼。

五、處理事情從容不迫，很有辦法。

六、比喻事物的分裂。像崩塌，瓦破碎一樣，不可收拾。

七、即在話裡間接透露，而不是明說出來的意思。

八、指軍民同心同德，積聚力量，發憤圖強。

九、形容公開放肆地幹壞事。

十、磨完東西後，把拉磨的驢卸下來殺掉。比喻把曾經為自己出過力的人一腳踢開。

1、指適應時機而產生。

2、指事先不教育人，一犯錯誤就加以懲罰。

3、把錢財當成泥土一樣揮霍。

4、書簡散佚，殘缺不全。

5、比喻改革制度或變更計畫、方法。

6、表面上表示尊敬，實際上不願接近。

7、缺乏理智，只憑一時的想法和情緒辦事。

Ａ : Level 31

	目（三）		應（五,1）	運	而	生（八）		卸（十）
送		付			聚		磨	
獨（一）	手		自		不（2）	教	而	殺
角	揮（3）	金（四）	如	土（六）		訓		驢
赦		蟬		崩			明（九）	
書	缺（二,4）	簡	脫	瓦			目	
	食		殼	解（5）	弦（七）	更	張	
	無			外			膽	
	衣		敬（6）	而	遠	之		
					意（7）	氣	用	事

解答

一、獨角赦書：角，封。獨角赦書指僅免除一人罪行的文書。

二、缺食無衣：基本的衣食需求得不到滿足。形容生活貧窮。

三、目送手揮：手眼並用，怎麼想就怎麼用。也比喻語言文字的意義雙關，意在言外。

四、金蟬脫殼：比喻用計脫身，使人不能及時發覺。

五、應付自如：處理事情從容不迫，很有辦法。

六、土崩瓦解：比喻事物像崩塌，瓦破碎一樣，不可收拾。

七、弦外之意：弦：樂器上發音的絲線。比喻言外之意，即在話裡間接透露，而不是明說出來的意思。

八、生聚教訓：生聚：繁殖人口，聚積物力；教訓：教育，訓練。指軍民同心同德，積聚力量，發憤圖強，以洗刷恥辱。

九、明目張膽：明目：睜亮眼睛；張膽：放開膽量。原指有膽識，敢作敢為。後形容公開放肆地幹壞事。

十、卸磨殺驢：磨完東西後，把拉磨的驢卸下來殺掉。比喻把曾經為自己出過力的人一腳踢開。

1、應運而生：舊指應天命而產生。現指適應時機而產生。

2、不教而殺：教：教育；殺：處罰，殺死。不警告就處死。指事先不教育人，一犯錯誤就加以懲罰。

3、揮金如土：揮：散。把錢財當成泥土一樣揮霍。形容極端揮霍浪費。

4、書缺簡脫：書簡散佚，殘缺不全。

5、解弦更張：更：改換；張：給樂器上弦。改換、調整樂器上的弦，使聲音和諧。比喻改革制度或變更計畫、方法。

6、敬而遠之：表面上表示尊敬，實際上不願接近。也用作不願接近某人的諷刺話。

7、意氣用事：意氣：主觀偏激的情緒；用事：行事。缺乏理智，只憑一時的想法和情緒辦事。

Q : Level 32

進階篇

以下為填字遊戲方格，依序填入的字：

		三 恣		五 1 即			窮	八			十
								不			師
一 籌		妄		之		2 得		頭			
狐			四 3 人		六 嫁		辭		朝		
狐								九 赤			
4	二 鐘		鼎		於						
						七 5 莫		毒			
	毓					之					
6 才		人									
				五 7	京						

提示

一、夜裡把火放在籠裡，使隱隱約約像火，同時又學狐狸叫。這是陳涉、吳廣假託狐鬼之事以發動群眾起義的故事。比喻策劃起義。

二、形容能造育傑出人才的環境。

三、隨心所欲，胡作非為。

四、形容人群的聲音吵吵嚷嚷，像煮開了鍋一樣。

五、根據當時的感受而寫成的作品。

六、把自己的禍事推給別人。

七、形容首屈一指，無與倫比。

八、指由於不善於推理立論，儘管文辭豐富多彩，道理並不充分。

九、形容言語惡毒，出口傷人。

十、調動出征的軍隊返回首都，指出征的軍隊勝利返回朝廷。

1、指「理」在物先，事事物物皆是「理」的表現，要依據具體事物窮究其「理」。

2、在開講前，先說一段小故事做引申，取其吉利之意。

3、原意是說窮苦人家的女兒沒有錢置備嫁衣，卻每年辛辛苦苦地用金線刺繡，給別人做嫁衣。

4、鳴鐘為號，列鼎而食。形容生活奢侈豪華。

5、形容勁敵被消滅後高興的心情。

6、才能優異而地位卑微。

7、漢京兆尹張敞，因楊惲案受牽連，使賊捕掾絮舜以為張敞即將免官，不肯為張敞辦案。

A ： Level 32

	恣三		即五1	物	窮	理八		班十
	意		興			不		師
篝一	妄		之		得2	勝	頭	回
火	為3	人四	作	嫁六		辭		朝
狐		聲		禍			赤九	
鳴4	鐘二	列	鼎	於			口	
	靈		沸		人5	莫七	予	毒
	毓					之		舌
才6	秀	人	微			與		
				五7	日	京	兆	

解答

一、篝火狐鳴：夜裡把火放在籠裡，使隱隱約約像火，同時又學狐狸叫。後用來比喻策劃起義。

二、鍾靈毓秀：形容能造育傑出人才的環境。

三、恣意妄為：隨心所欲，胡作非為。

四、人聲鼎沸：形容人群的聲音吵吵嚷嚷，像煮開了鍋一樣。

五、即興之作：根據當時的感受而寫成的作品。

六、嫁禍於人：嫁：轉移。把自己的禍事推給別人。

七、莫之與京：形容首屈一指，無與倫比。

八、理不勝辭：道理不能勝過文辭。指由於不善於推理立論，儘管文辭豐富多彩，道理並不充分。

九、赤口毒舌：赤：火紅色。形容言語惡毒，出口傷人。

十、班師回朝：指出征的軍隊勝利返回朝廷。

1、即物窮理：程朱理學的主要範疇之一。指「理」在物先，事事物物皆是「理」的表現，要依據具體事物窮究其「理」。

2、得勝頭回：在開講前，先說一段小故事做引子，謂之「得勝頭回」，取其吉利之意。

3、為人作嫁：原意是說窮苦人家的女兒沒有錢置備嫁衣，卻每年辛辛苦苦地用金線刺繡，給別人做嫁衣。比喻空為別人辛苦。

4、鳴鐘列鼎：鳴鐘為號，列鼎而食。形容生活奢侈豪華。

5、人莫予毒：莫：沒有；予：我；毒：分割，危害。再也沒有人怨恨我、傷害我了。形容勁敵被消滅後高興的心情。

6、才秀人微：才能優異而地位卑微。

7、五日京兆：漢京兆尹張敞，因楊惲案受牽連，使賊捕掾絮舜以為張敞即將免官，不肯為張敞辦案。後比喻任職不能長久者。

Q : Level 33

	鬢		顏		2·	篤		樁
葉								
	三			五甘		竇		
陰	陽							
				隨				
	徒	四當						
求				近		遠		
	盤	出		目				
	責		衣		親		山	
常		不		心				

提示

一、形容樹已長成，樹葉繁盛茂密。

二、指對人或事要求完美無缺。

三、指愛飲酒而放蕩不羈的人。

四、比喻當眾敗露秘密。

五、形容官吏施行德政有如甘霖。

六、使眼睛高興，使心裡快樂。

七、指徘徊或盤旋。

八、比喻遠離世俗。

1、烏黑的鬢髮，紅潤的臉色。

2、遲疑不動。

3、按耐不住的寂寞。

4、比喻各種偶然的因素湊在一起的誤會。

5、行走、走路當作乘車。

6、使近者悅服，遠者來歸。

7、比喻毫無隱瞞的說出來。

8、春秋時有個老萊子，很孝順，七十歲了有時還穿著彩色衣服，扮成幼兒，引父母發笑。

9、形容時時刻刻防備著。

: Level 33

綠[1]	鬢	朱	顏			打[2]	篤[七]	磨	槎
葉							篤		
成		高[三]		不[五]	甘	寂	寞		
陰[4]	錯	陽	差		雨		寞		
		酒			隨				
		徒[5]	步	當[四]	車				
	求[二]			場		悅[六]	近	來	遠[八]
	全[7]	盤	托	出		目			遁
	責			彩[8]	衣	娛	親		山
常[9]	備	不	懈			心			林

解答

一、**綠葉成陰**：形容樹已長成，樹葉繁盛茂密。

二、**求全責備**：指對人或事要求完美無缺。

三、**高陽酒徒**：指愛飲酒而放蕩不羈的人。

四、**當場出彩**：比喻當眾敗露秘密。

五、**甘雨隨車**：形容官吏施行德政有如甘霖。

六、悅目娛心：使眼睛高興，使心裡快樂。

七、篤篤寞寞：指徘徊或盤旋。

八、遠遁山林：比喻遠離世俗。

1、綠鬢朱顏：烏黑的鬢髮，紅潤的臉色。

2、打篤磨槎：遲疑不動。

3、不甘寂寞：按耐不住的寂寞。

4、陰錯陽差：比喻各種偶然的因素湊在一起的誤會。

5、徒步當車：行走、走路當作乘車。

6、悅近來遠：使近者悅服，遠者來歸。

7、全盤托出：比喻毫無隱瞞的說出來。

8、彩衣娛親：春秋時有個老萊子，很孝順，七十歲了有時還穿著彩色衣服，扮成幼兒，引父母發笑。

9、常備不懈：形容時時刻刻防備著。

Q : Level 34

一美		簪				妙	七	無	
							行		
勝		三功		退	五	三			
四回		命		難		藏			
		不							
		大	四	易					
二			敢		六多		多	八	
奔		相						蘭	
		勞		費				芍	
九 門		車							

一、美好的東西很多，一時之間沒辦法看完。

二、形容無處可依靠。

三、形容立了功而不把功勞歸於自己。

四、努力做事，而不訴說自己的勞苦。

五、避開困難的，去找容易的來做。

六、感謝別人出力幫忙或耗費心神的客套話。

七、形容不強求富貴名利的處世態度。

八、指男女兩情相悅，互贈禮物表示心意。

1、形容書法娟秀。

2、形容東西極其好用。

3、比喻退讓和回避，避免衝突。

4、取消已公佈的命令或決定。

5、比喻居住在大城市，生活不易維持。

6、形容內容豐富，變化多端而迷人。

7、奔走著互相告知。

8、使人煩忙勞累。

9、比喻凡事只憑主觀思想辦事，不問是否切合實際。

: Level 34

美 女 簪 花 　 妙 用 無 窮
不 　 　 　 　 　 行 　
勝 　 功 　 退 避 三 舍
收 回 成 命 　 難 　 藏
　 　 不 　 　 就 　
　 　 居 大 不 易 　
　 投 　 敢 　 多 姿 多 采
　 奔 走 相 告 　 謝 　 蘭
　 無 　 　 勞 人 費 馬 贈
閉 門 造 車 　 　 心 　 芍

解答

一、美不勝收：勝：盡。美好的東西很多，一時無法看完。

二、投奔無門：無處可依靠。

三、功成不居：居：承當，佔有。原意是任其自然存在，不去占為己有。後形容立了功而不把功勞歸於自己。

四、不敢告勞：努力做事，不訴說自己的勞苦。比喻勤勤懇

懇，不辭辛勞（多用在自己表示謙虛）。

五、避難就易：就：湊近，靠近。躲開難的，去找容易的做。也指做事情先從容易的做起。

六、多謝費心：感謝別人出力幫忙或耗費心神的客套話。

七、用行舍藏：指可以仕則仕，可以止則止，不強求富貴名利的處世態度。亦作「用舍行藏」。

八、采蘭贈芍：指男女兩情相悅，互贈禮物表示心意。

1、美女簪花：簪：插戴。形容書法娟秀。也比喻詩文清新秀麗。

2、妙用無窮：形容東西極其好用。

3、退避三舍：舍：古時行軍計程以三十裡為一舍。主動退讓九十里。比喻退讓和回避，避免衝突。

4、收回成命：取消已公佈的命令或決定。

5、居大不易：本為唐代詩人顧況以白居易的名字開玩笑。後比喻居住在大城市，生活不容易維持。

6、多姿多采：原指姿態多樣而富有風采。後引申為內容豐富，變化多端而迷人。

7、奔走相告：奔走著互相告知。指將重大的消息互相傳告。或作「奔相走告」。

8、勞人費馬：使人煩忙勞累。

9、閉門造車：按照一定的規格在家裡造車。後比喻凡事只憑主觀思想辦事，不問是否切合實際。

Q : Level 35

心　　其　　　　　　　　　八
　　　　日　長　　星　　叱
怒　有　　　弄　　嘲
　任　流　　　　交　雲
　　　蓬　　生
　唯　　　　　　　傳
食　財　　　塗　抹
　　漆　吞　　　何
踐
　　燈　綵

提示

一、形容心情像盛開的花朵般舒暢快活。

二、原意是吃的食物和居住的土地都是國君所有。封建官吏用以表示感戴君主的恩德。

三、指用人不問人的德才，只選跟自己關係親密的人。

四、事物的形成或發生，有其根源。

五、不透光亮的燈。比喻不明事理。

六、形容人民處於極端困苦的境地。

七、星星和月亮交相照耀。

八、一聲呼喊、怒喝,可以使風雲翻騰起來。

九、泛指美貌的男子。

1、展望未來,大有可為。

2、指描寫風雲月露等景象而思想內容貧乏的寫作。

3、聽憑自然的發展,不加領導或過問。

4、形容窮苦人家。使寒門增添光輝。

5、指人貪婪自私,愛佔便宜。

6、搽胭脂抹粉。指婦女打扮自己。

7、指故意變形改音,使人不能認出自己。

8、形容節日或有喜慶事情的景象。

		四其							八叱
一心		來	1日	方	長		七星		吒
花		有				七弄	月	嘲	風
怒	三任	自	流			2	交		雲
3放	人			4蓬	蓽	六生	輝		
	唯					靈		九傳	
二食	5親	財	五黑			6塗	脂	抹	粉
毛		7漆	身	吞	炭			何	
踐		皮					郎		
土		8張	燈	結	綵				

解答

一、**心花怒放**：形容心情像盛開的花朵般舒暢快活。

二、**食毛踐土**：原意是吃的食物和居住的土地都是國君所有。
封建官吏用以表示感戴君主的恩德。

三、**任人唯親**：用人不問人的德才，只選跟自己關係親密的人。

四、**其來有自**：事物的形成或發生，有其根源。

五、黑漆皮燈：不透光亮的燈。比喻不明事理。

六、生靈塗炭：生靈：百姓；塗：泥沼；炭：炭火。人民陷在泥塘和火坑裡。形容人民處於極端困苦的境地。

七、星月交輝：星星和月亮交相照耀。

八、叱吒風雲：叱吒：怒喝聲。一聲呼喊、怒喝，可以使風雲翻騰起來。形容威力極大。

九、傅粉何郎：傅粉：敷粉，抹粉；何郎：何晏，字平叔，曹操養子。原指何晏面白，如同搽了粉一般。後泛指美男子。

1、來日方長：將來的日子還很長。後指展望未來，大有可為。亦作「來日正長」。

2、弄月嘲風：弄：玩賞；嘲：嘲笑；風、月：泛指各種自然景物。指描寫風雲月露等景象而思想內容貧乏的寫作。

3、放任自流：聽憑自然的發展，不加領導或過問。

4、蓬蓽生輝：蓬蓽：編蓬草、荊竹為門，形容窮苦人家。

5、食親財黑：指人貪婪自私，愛佔便宜。

6、塗脂抹粉：脂：胭脂。搽胭脂抹粉。指婦女打扮。也比喻為遮掩醜惡的本質而粉飾打扮。

7、漆身吞炭：漆身：身上塗漆為癩；吞炭：喉嚨吞炭使啞。指故意變形改音，使人不能認出自己。

8、張燈結綵：掛上燈籠，繫上彩綢。形容節日或有喜慶事情的景象。

Q: Level 36

一		四					八 屏
芳		行		功		七	
					七 科		斂
賞 三		罰					
	床			妝	六 砌		
					昆		九
二 夢		五 成			粉	臺	
行		馬	友			將	
		在					
惠		捶	頓	足			

提示

一、把自己比喻成僅有的香花而自我欣賞。

二、指喜歡給人小恩小惠。

三、比喻同做一件事而心裡各有各的打算。

四、奉天之命進行懲罰。

五、畫竹前竹的全貌已在胸中。

六、稱讚兄弟才德兼美之詞。

七、指引人發笑的舉動或言談。

八、時停止呼吸。形容非常緊張或全神貫注的神情。

九、任命將帥。

1、比喻事情的圓滿成功。

2、巧立名目，以強迫方式向人民徵取重稅。

3、指獎賞和自己的意見相同的，懲罰和自己的意見不同的。

4、形容雪覆大地的景象。

5、在睡眠時，要想做個好夢也是不輕而易舉的。

6、形容富麗堂皇的亭臺樓閣。

7、比喻幼年時的朋友。

8、形容非常懊喪，或非常悲痛。

Ａ ： Level 36

一孤		四恭							八屏
芳		行	滿	功	成		七插		氣
自		天			七橫	科	暴		斂
賞	三同	罰	異			使			息
	床		粉	妝	六玉	砌			
	異				昆			九登	
二好	夢	五難	成		金	粉	樓	臺	
行		竹	馬	之	友			拜	
小		在						將	
惠		捶	胸	頓	足				

解答

一、孤芳自賞：把自己比做僅有的香花而自我欣賞。比喻自命清高。

二、好行小惠：指喜歡給人小恩小惠。

三、同床異夢：異：不同。原指夫婦生活在一起，但感情不和。比喻同做一件事而心裡各有各的打算。

四、恭行天罰：奉天之命進行懲罰。古以稱天子用兵。

五、成竹在胸：比喻在做事之前已經拿定主義。

六、玉昆金友：昆，兄弟。玉昆金友乃稱讚兄弟才德兼美之詞。亦作「金友玉昆」。

七、插科使砌：本指戲劇表演時，以滑稽的動作或言語引人發笑。亦泛指引人發笑的舉動或言談。

八、屏氣斂息：形容非常緊張或全神貫注的神情。

九、登臺拜將：任命將帥。

1、行滿功成：原指出家修行圓滿得道。後亦用以比喻事情的圓滿成功。亦作「行滿功圓」。

2、橫科暴斂：巧立名目，以強迫方式向人民徵取重稅。

3、賞同罰異：指獎賞和自己的意見相同的，懲罰和自己的意見不同的。

4、粉妝玉砌：妝，裝飾、打扮。砌，疊起。粉妝玉砌指用白粉裝飾，玉石砌成。形容雪覆大地的景象。

5、好夢難成：在睡眠時，要想做個好夢也是不輕而易舉的。比喻美好的幻想難以變成現實。

6、金粉樓臺：形容富麗堂皇的亭臺樓閣。

7、竹馬之友：比喻幼年時的朋友。

8、捶胸頓足：捶：敲打；頓：跺。敲胸口，跺雙腳。形容非常懊喪，或非常悲痛。

Q : Level 37

```
一        四不    六開    見
前    富²    敵
      企      功³    八蟬
後⁴ 三  莫
      讀            知    九董
二華⁶    五怨      七          封
  壁                不⁷    毫
        塗
  蠅                一⁸    心
```

提示

一、前後仔細盤算、計劃。

二、比喻善惡忠佞。

三、比喻學問高深而不容於人或遭人忌妒。

四、沒有希望達到。形容遠遠趕不上。

五、形容人民怨恨極盛，到達極點。

六、指為建立新的國家或朝代立下汗馬功勞的人。

七、形容人思慮周密，無所遺漏。

八、蟬夏生而秋死，終生未曾見雪，故不知雪。

九、象徵婦人守節的志氣。

1、打開門就能看見山。

2、私人擁有的財富可與國家的資財相匹敵。

3、功勞像蟬的翅膀那樣微薄。

4、事後的懊悔也來不及了。

5、漢呂布曾事丁原、董卓，皆叛而殺之。後曹操縛呂布，又欲緩縛，劉備乃以前事相警告。

6、周幽王娶申女為后，因得褒姒而黜申后，周人遂作詩以諷之。

7、一點差別也沒有。

8、比喻心悅誠服，有似於焚香供佛般的誠敬。

A : Level 37

Crossword grid:

一巴		四不		六1開	門	見	山	
前		2富	可	敵國				
算		企		3功	薄	八蟬	翼	
4後	三悔	莫	及	臣		不		
	讀				5不	知	丁	九董
	南	五民				雪		氏
二6白	華	之	怨		七百			封
璧		盈		7不	差	毫	髮	
青		塗		失				
蠅				一8	辦	心	香	

一、巴前算後：前後仔細盤算、計劃。

二、白璧青蠅：比喻卑劣佞人。亦比喻善惡忠佞。

三、悔讀南華：唐代溫庭筠因譏諷令狐綯不識南華經，因此而觸犯令狐綯，卒不能登第。後比喻學問高深而不容於人或遭人忌妒。

四、**不可企及**：沒有希望達到。形容遠遠趕不上。

五、**民怨盈塗**：形容人民怨恨極盛，到達極點。

六、**開國功臣**：指為建立新的國家或朝代立下汗馬功勞的人。

七、**百不失一**：形容人思慮周密，無所遺漏。

八、**蟬不知雪**：蟬夏生而秋死，終生未曾見雪，故不知雪。比喻見聞淺薄。

九、**董氏封髮**：象徵婦人守節的志氣。

1、**開門見山**：打開門就能看見山。比喻說話或寫文章直截了當談本題，不拐彎抹角。

2、**富可敵國**：敵：匹敵。私人擁有的財富可與國家的資財相匹敵。形容極為富有。

3、**功薄蟬翼**：功勞像蟬的翅膀那樣微薄。形容功勞很小。常用作謙詞。

4、**後悔莫及**：後悔：事後的懊悔。指事後的懊悔也來不及了。

5、**不知丁董**：漢呂布曾事丁原、董卓，皆叛而殺之。後曹操縛呂布，又欲緩縛，劉備乃以前事相警告。後比喻不知前車之鑒。

6、**白華之怨**：周幽王娶申女為后，因得褒姒而黜申后，周人遂作詩以刺之。後比喻女子失寵的哀怨。

7、**不差毫髮**：一點差別也沒有。

8、**一瓣心香**：比喻心悅誠服，有似於焚香供佛般的誠敬。

Q : Level 38

一		四金	六江1		父	
凝		佛2		蛇		
		木	補3	救八		
閉4	三 藏					
	若				扶5	興九
二 河	下五		七			繼
洋			鼎7	不		
	生					
盜			雞8	狗		

提示

一、形容冬天非常寒冷的情景。

二、在江河湖海搶劫行兇的強盜。

三、講起話來滔滔不絕，像瀑布不停地奔流傾瀉。

四、指宣揚教化的人。

五、為了免使他人受難，書寫時，在用意和措詞方面都給予寬

容或開脫。

六、指臨到緊急關頭才設法補救，為時已晚。

七、用烹牛的鼎煮雞。

八、解救扶持處於困厄危難中的人。

九、扶持滅絕的國家，使其傳承復興。

1、指家鄉的父兄長輩。

2、比喻話雖說得好聽，心腸卻極狠毒。

3、矯正偏差疏漏，補救弊害缺點。

4、形容怕惹事而不輕易開口。

5、互相助興。

6、比喻情況一天天地壞下去。

7、比喻喧鬧或聲勢洶湧不斷。

8、比喻有某種卑下技能的人，或指卑微的技能。

A : Level 38

天¹		金⁴		江⁶₁	東	父	老	
凝	佛²	口	蛇	心				
地		木		補³	偏	救⁸	弊	
閉⁴	口³	藏	舌	漏		困		
	若				人⁵	扶	人	興⁹
	懸		筆⁵			危		廢
江²₆	河	日	下		牛⁷			繼
洋			超		鼎⁷	沸	不	絕
大			生		烹			
盜		雞⁸	鳴	狗	盜			

解答

一、天凝地閉：形容冬天非常寒冷的情景。

二、江洋大盜：在江河湖海搶劫行兇的強盜。

三、口若懸河：若：好像；懸河：激流傾瀉。講起話來滔滔不絕，像瀑布不停地奔流傾瀉。形容能説會辯，説起來沒個完。

四、金口木舌：指宣揚教化的人。

五、筆下超生：超生：佛家語，指人死後靈魂投生為人。為了免使他人受難，書寫時，在用意和措詞方面都給予寬容或開脫。

六、江心補漏：船到江心才補漏洞。指臨到緊急關頭才設法補救，為時已晚。

七、牛鼎烹雞：用烹牛的鼎煮雞。比喻大器小用。

八、救困扶危：解救扶持處於困厄危難中的人。

九、興廢繼絕：扶持滅絕的國家，使其傳承復興。

1、江東父老：江東：古指長江以南蕪湖以下地區；父老：父兄輩人。泛指家鄉的父兄長輩。

2、佛口蛇心：佛的嘴巴，蛇的心腸。比喻話雖說得好聽，心腸卻極狠毒。

3、補偏救弊：矯正偏差疏漏，補救弊害缺點。

4、閉口藏舌：閉著嘴不說話。形容怕惹事而不輕易開口。

5、人扶人興：互相助興。

6、江河日下：江河的水一天天地向下流。比喻情況一天天地壞下去。

7、鼎沸不絕：比喻喧鬧或聲勢洶湧不斷。

8、雞鳴狗盜：戰國時秦昭王囚孟嘗君，打算加以殺害。孟嘗君的門客，一個裝狗入秦宮偷狐白裘；另一個學雞叫使函谷關關門早開，孟嘗君因此而脫難。後以比喻有某種卑下技能的人，或指卑微的技能。

: Level 39

一¹	鬢		顏			2	篤²		槎
葉									
	三³			甘五		寞			
陰⁴	陽								
			隨						
	徒⁵	當四							
求二				近六			遠八		
盤⁷	出		目						
責		衣⁸	親			山			
常⁹	不			心					

提示

一、用以比喻情侶難以分捨。

二、天上沒有兩個太陽。舊喻一國不能同時有兩個國君。

三、意外的災禍。

四、晨鐘已經敲呼,漏壺的水也將滴完。

五、指啟發開導,脫離蒙昧,解除疑惑。

六、言談間流露出的智慧。

七、指起事者動員群眾的措施。

八、瑣碎列舉、詳細分析。

九、漢朝官吏的服飾制度。

1、雌雄比翼鳥並翅齊飛的特性。

2、糾舉過錯、匡正缺失。

3、不慎的言語，往往會導致災禍。

4、弄不清缶與鐘的容量。

5、狐狸假借老虎的威勢。

6、逃脫漁網的魚。

7、形容事情曲折複雜，不是一句話能說清楚的（用在不好的事）。

8、信中難以充分表達其意。後多作書信結尾慣用語。

A：Level 39

```
比[一1] 翼  雙  飛[三] ■    ■    ■    毛[八] ■
目    ■   殃   ■    拾[六2]遺   舉   過    ■
連    ■   走   ■    人    ■    縷   析    ■
枝    ■   禍[3]發[五] 齒    牙    ■    ■    ■
■    天[二]■   ■    蒙    ■    慧   ■    漢[九]
■    無   ■   ■    解    ■    ■    ■    官
■    二[4]缶  鐘[四] 惑    ■    狐[七5]假  虎   威
■    日   ■   鳴    ■    ■    鳴   ■    儀
■    ■   ■   漏[6]  網    之    魚   ■    書
一[7] 言  難   盡    ■    ■    書[8] 不   盡   言
```

解答

一、比目連枝：比目，指比目魚。連枝，指連理枝。用以比喻情侶難以分捨。

二、天無二日：舊喻一國不能同時有兩個國君。比喻凡事應統於一，不能兩大並存。

三、飛殃走禍：意外的災禍。

四、鐘鳴漏盡：漏：滴漏，古代計時器。晨鐘已經敲呼，漏壺的水也將滴完。比喻年老力衰，已到晚年。也指深夜。

五、發蒙解惑：發蒙：啟發蒙昧；解惑：解除疑惑。指啟發開導，脫離蒙昧，解除疑惑。

六、拾人牙慧：牙慧，言談間流露出的智慧。

七、狐鳴魚書：指起事者動員群眾的措施。

八、毛舉縷析：瑣碎列舉、詳細分析。

九、漢官威儀：原指漢朝官吏的服飾制度。後常指漢族的統治制度。

1、比翼雙飛：雌雄比翼鳥並翅齊飛的特性。用來比喻夫妻感情融洽，萬般恩愛。

2、拾遺舉過：糾舉過錯、匡正缺失。

3、禍發齒牙：不慎的言語，往往會導致災禍。

4、二缶鐘惑：二：疑，不明確；缶、鐘：指古代量器。弄不清缶與鐘的容量。比喻弄不清普通的是非道理。

5、狐假虎威：假：借。狐狸假借老虎的威勢。比喻依仗別人的勢力欺壓人。

6、漏網之魚：逃脫漁網的魚。比喻僥倖逃脫的罪犯或敵人。

7、一言難盡：形容事情曲折複雜，不是一句話能說清楚的（用在不好的事）。

8、書不盡言：書：書信。信中難以充分表達其意。後多作書信結尾慣用語。

: Level 40

	若		雞(三)			八	
頭(一/1)					白(六/2)		俗
			升				
腦			下(五/3)		公		光
	榮(二)						菅(九)
			作				
	耀(4)	揚(四)			盛(七/5)		凌
		名					命
		大(6)			空		
經(7)		海			程(8)		里

提示

一、形容思想、行動遲鈍笨拙。

二、為祖先增添光榮。舊指光耀門庭。

三、傳說漢朝淮南王劉安修煉成仙後，把剩下的藥撒在院子裡，雞和狗吃了，也都升天了。

四、指名聲傳遍各地。

五、指一開頭就向對方展示一下厲害。

六、古時指進士。

七、形容熱鬧至極。

八、比喻不露鋒芒，與世無爭。

九、把人命看作野草。指任意殘害人命。

1、形容呆得像木頭雞一樣。

2、沒有功名的平民。

3、天下是公眾的，天子之位，傳賢而不傳子。

4、炫耀武力，顯示威風。

5、以驕橫的氣勢壓人。

6、指世界上一切都是空虛的。

7、比喻曾經見過大世面，不把平常事物放在眼裡。

8、比喻前途遠大，不可限量。

：Level 40

呆¹	若	木	雞³					渾⁸	
頭		犬			白²	丁	俗	客	
呆		升			衣		和		
腦		天³	下⁵	為	公		光		
	榮²		車		卿			草⁹	
	宗		作					菅	
耀⁴	武	揚⁴	威		盛⁷	氣	凌	人	
祖		名			況			命	
		四⁶	大	皆	空				
曾⁷	經	滄	海			前⁸	程	萬	里

解答

一、呆頭呆腦：形容思想、行動遲鈍笨拙。

二、榮宗耀祖：為祖先增添光榮。舊指光耀門庭。

三、雞犬升天：傳說漢朝淮南王劉安修煉成仙後，把剩下的藥撒在院子裡，雞和狗吃了，也都升天了。後比喻一個人做了官，和他有關的人也跟著得勢。

四、揚名四海：指名聲傳遍各地。

五、下車作威：原指封建時代官吏一到任，就顯示威風，嚴辦下屬。後泛指一開頭就向對方顯示一點厲害。

六、白衣公卿：古時指進士。唐代人極看重進士，宰相多由進士出身，故推重進士為白衣卿相，是說雖是白衣之士，但享有卿相的資望。

七、盛況空前：形容熱鬧至極。

八、渾俗和光：比喻不露鋒芒，與世無爭。也比喻無能

九、草菅人命：草菅：野草。把人命看作野草。指任意殘害人命。

1、呆若木雞：形容因恐懼或驚異而發愣的樣子。

2、白丁俗客：白丁：沒有功名的平民。泛指粗俗之輩。

3、天下為公：原意是天下是公眾的，天子之位，傳賢而不傳子，後成為一種美好社會的政治理想。

4、耀武揚威：耀：顯揚。炫耀武力，顯示威風。

5、盛氣凌人：盛氣：驕橫的氣焰；凌：欺凌。以驕橫的氣勢壓人。形容傲慢自大，氣勢逼人。

6、四大皆空：四大：古印度稱地、水、火風為「四大」。佛教用語。指世界上一切都是空虛的。是一種消極思想。

7、曾經滄海：曾經：經歷過；滄海：大海。比喻曾經見過大世面，不把平常事物放在眼裡。

8、前程萬里：前程：前途。比喻前途遠大，不可限量。

Q : Level 41

	退		谷		歡		踴	
可								馬
		天		雷				鞭
不	而							
	一		地			六		
			門		戶			
百						羊		牢
		森		秦			天	
師	尊							
				旗			日	

（格子內含標號：1、2、3、4、5、6、7、8，及一、二、三、四、五、六、七、八）

提示

一、進用好的替換不好的。

二、形容聰慧敏捷，教導一種知識，就能觸類旁通，了解很多其他相關事物。

三、比喻罪惡深重，為天地所不容。

四、指門前警衛戒備很嚴密。

五、歡笑的聲音像雷一樣響著。

六、比喻正義而暫時弱小的力量，對暴力的必勝信心。

七、形容揚鞭催馬急馳而去的樣子。

八、女媧煉五色石補天和羲和給太陽洗澡兩個神話故事。形容偉大的功業。

1、進退維谷形容處於進退兩難的境地。

2、歡樂熱烈的樣子。

3、比喻不得好死。常用作罵人或賭咒的話。

4、平時不透過教育來防範罪行，遇有犯錯立即加以處罰或判死刑。

5、全家死盡，無一倖免。

6、羊逃跑了再去修補羊圈，還不算晚。

7、指老師受到尊敬，他所傳授的道理、知識、技能才能得到尊重。

8、戰旗遮住了日光。

A : Level 41

進¹	退	維	谷		歡⁵²	欣	踴	躍⁷	
可					聲			馬	
替		天³³	打	雷	劈			揚	
不⁴	教²	而	誅	動				鞭	
	一		地			三⁶			
	識		滅⁵	門⁴	絕	戶			
	百			禁		亡⁶	羊	補⁸	牢
				森		秦		天	
	師	道	尊	嚴				浴	
	7				旌⁸	旗	蔽	日	

解答

一、進可替不：進用好的替換不好的。

二、教一識百：形容聰慧敏捷，教導一種知識，就能觸類旁通，了解很多其他相關事物。

三、天誅地滅：誅：殺死。比喻罪惡深重，為天地所不容。

四、門禁森嚴：指門前警衛戒備很嚴密。

五、歡聲雷動：歡笑的聲音像雷一樣響著。形容熱烈歡呼的動人場面。

六、三戶亡秦：三戶：幾戶人家；亡：滅。雖只幾戶人家，也能滅掉秦國。比喻正義而暫時弱小的力量，對暴力的必勝信心。

七、躍馬揚鞭：形容揚鞭催馬急馳而去的樣子。也比喻熱火朝天地進行建設。

八、補天浴日：比喻人有戰勝自然的能力，亦指偉大的功業。

1、進退維谷：谷，比喻困境。進退維谷形容處於進退兩難的境地。

2、歡欣踴躍：歡樂熱烈的樣子。亦作「歡忻踴躍」。

3、天打雷劈：比喻不得好死。常用作罵人或賭咒的話。

4、不教而誅：平時不透過教育來防範罪行，遇有犯錯立即加以處罰或判死刑。亦作「不教而殺」。

5、滅門絕戶：全家死盡，無一倖免。

6、亡羊補牢：亡：逃亡，丟失；牢：關牲口的圈。羊逃跑了再去修補羊圈，還不算晚。比喻出了問題以後想辦法補救，可以防止繼續受損失。

7、師道尊嚴：本指老師受到尊敬，他所傳授的道理、知識、技能才能得到尊重。後多指為師之道尊貴、莊嚴。

8、旌旗蔽日：旌旗：旗幟的通稱，這裡特指戰旗。戰旗遮住了日光。形容軍隊數量眾多，陣容雄壯整齊。

Q : Level 42

	鼓		氣		金		獨	
言							地	
		四		為			佛	
鼎	三							
	高	五						
		石	雲					
揚					聰		明	
	湯		日		翁			
弄	潢							
			轅		馬			

提示

一、形容一句話抵得上九鼎重。

二、猶言趾高氣揚。

三、形容不完整，不集中，不團結，不統一。

四、比喻防守堅固不易攻破的城池。

五、形容一個人心誠志堅，力量無窮。

168

六、比喻奸佞之徒蒙蔽君主。

七、禪宗認為人皆有佛性，棄惡從善，即可成佛。

八、比喻禍福時常互轉，不能以一時論定。

1、比喻趁勁頭大的時候鼓起幹勁，一口氣把工作做完。

2、指用一隻腳站立。

3、什麼地方都可以當做自己的家。

4、比喻三方分立，互相抗衡。

5、形容聲音高亢嘹亮。

6、比喻對外界事物不予聞問。

7、比喻起兵。

8、挽留或眷戀賢明長官。

A : Level 42

一₁	鼓	作	氣		金₂五	雞	獨	立₇七		
言					石			地		
九			四₃三	海	為	家		成		
鼎₄	足₂二	三	分		開			佛		
	高		五			浮₆六				
	氣		裂₅	石₄四	穿	雲				
	揚			城		蔽₆	聰	塞₈八	明	
				湯		日		翁		
	弄₇	兵	潢	池				失		
							攀₈	轅	扣	馬

解答

一、一言九鼎：九鼎：古代國家的寶器，相傳為夏禹所鑄。一句話抵得上九鼎重。比喻説話力量大，能起很大作用。

二、足高氣揚：猶言趾高氣揚。

三、四分五裂：形容不完整，不集中，不團結，不統一。

四、石城湯池：比喻防守堅固不易攻破的城池。

五、金石為開：金石：金屬和石頭，比喻最堅硬的東西。連金石都被打開了。形容一個人心誠志堅，力量無窮。

六、浮雲蔽日：浮雲遮住太陽。原比喻奸佞之徒蒙蔽君主。後泛指小人當道，社會一片黑暗。

七、立地成佛：佛家語，禪宗認為人皆有佛性，棄惡從善，即可成佛。此為勸善之語。

八、塞翁失馬：比喻禍福時常互轉，不能以一時論定。

1、一鼓作氣：一鼓：第一次擊鼓；作：振作；氣：勇氣。第一次擊鼓時士氣振奮。比喻趁勁頭大的時候鼓起幹勁，一口氣把工作做完。

2、金雞獨立：指獨腿站立的一種武術姿勢。後也指用一足站立。

3、四海為家：原指帝王佔有全國。後指什麼地方都可以當做自己的家。指志在四方，不留戀家鄉或個人小天地。

4、鼎足三分：鼎：古代炊具，三足兩耳。比喻三方分立，互相抗衡。

5、裂石穿雲：震開山石，透過雲霄。形容聲音高亢嘹亮。

6、蔽聰塞明：蒙住耳目。比喻對外界事物不予聞問。

7、弄兵潢池：比喻起兵。有不足道之意。潢池，積水池。

8、攀轅扣馬：挽留或眷戀賢明長官。亦作「攀轅臥轍」。

Q : Level 43

病　　吟　　卑　　自

下

象　玉　　　明　　聰

處　酒

傳　教

手　歡　　禍　　年

髮　出　百　　　枝

力　邊

哺　隨　禁　根　葉

提示

一、比喻為國家禮賢下士，殷切求才。

二、晉武帝時，何曾生活豪奢，食日費萬錢，猶云無下箸處。

三、指法令一經公佈就嚴格執行，如有違犯就依法處理。

四、相聚飲酒，歡快地交談。

五、什麼都不忌諱。

六、教導士兵作戰，使他們知道退縮就是恥辱，因而能夠奮勇向前，殺敵取勝。

七、自以為聰明而率然逞能。

八、比喻同出一源，關係密切。

1、比喻沒有值得憂傷的事情而歎息感慨。

2、以謙虛的態度修養自己。

3、形容生活奢侈。

4、不清楚、不了解事件的內情。

5、既用言語來教導，又用行動來示範。

6、握手談笑。多形容發生不和，以後又和好。

7、戰爭連續不斷而造成禍害不絕。

8、指神奇超人的力量。佛法的力量沒有邊際。

9、樹根結實，葉就長得茂盛。

Ａ : Level 43

無₁	病	呻	吟		卑₂	以	自七	牧	
下							作		
象₃	箸	玉	杯四		閉₄	明六	塞	聰	
處			酒			恥		明	
			言₅	傳	身	教			
握₆一	手	言三	歡			戰₇	禍	連八	年
髮		出		百五				枝	
吐		法₈	力	無	邊			分	
哺		隨		禁		根₉	壯	葉	茂
				忌					

解答

一、握髮吐哺：比喻為國家禮賢下士，殷切求才。

二、無下箸處：晉武帝時，何曾生活豪奢，食日費萬錢，猶雲無下箸處。後用以形容富人飲食奢侈無度。

三、言出法隨：話一説出口，法律就跟在後面。指法令一經公佈就嚴格執行，如有違犯就依法處理。

四、杯酒言歡：相聚飲酒，歡快地交談。

五、百無禁忌：百：所有的，不論什麼；禁忌：忌諱。什麼都不忌諱。

六、明恥教戰：教導士兵作戰，使他們知道退縮就是恥辱，因而能夠奮勇向前，殺敵取勝。

七、自作聰明：自以為聰明而率然逞能。

八、連枝分葉：比喻同出一源，關係密切。

1、無病呻吟：呻吟：病痛時的低哼。沒病瞎哼哼。比喻沒有值得憂傷的事情而歎息感慨。也比喻文藝作品沒有真實感情，裝腔作勢。

2、卑以自牧：以謙虛的態度修養自己。或作「卑己自牧」。

3、象箸玉杯：象箸：象牙筷子；玉杯：犀玉杯子。形容生活奢侈。

4、閉明塞聰：不清楚、不了解事件的內情。

5、言傳身教：言傳：用言語講解、傳授；身教：以行動示範。既用言語來教導，又用行動來示範。指行動起模範作用。

6、握手言歡：握手談笑。多形容發生不和，以後又和好。

7、戰禍連年：戰爭連續不斷而造成禍害不絕。

8、法力無邊：法力：佛教中指佛法的力量；後泛指神奇超人的力量。佛法的力量沒有邊際。比喻力量極大而不可估量。

9、根壯葉茂：樹根結實，葉就長得茂盛。比喻根基穩固，就有良好的成果。

Q : Level 44

提示

一、比喻小心戒慎。

二、比喻為人孤僻高傲。

三、知道命運，順從命運，安於自身所處的地位。

四、踩著老虎尾巴，走在春天將解凍的冰上。

五、千里馬須遇到伯樂，才能顯現其珍貴。

六、天下安定，國家興盛的時代。

七、無法化解、勢不兩立。

八、炎帝和黃帝的後代。

1、比喻關鍵。抓不住要領或關鍵。

2、事物的內容或價值與名分不符。

3、三個人謊報城市裡有老虎，聽的人就信以為真。

4、平靜無事的日子。

5、比喻正當壯年。

6、比喻從事物的徵兆可看出將來發展的結果。

7、指一些人在別人得勢時百般奉承，別人失勢時就十分冷淡。

8、以信守道義為樂，而能安於貧困的處境。

9、指考試或選拔沒有錄取。

不¹	得	要	領		本²	末	不⁷	稱	
因							同		
三³	人	成	虎⁴		太⁴	平	日	子	
熱		尾			平		月		
		春⁵	秋	鼎	盛				
履⁶	霜	知³	冰		世	態	炎⁸	涼	
薄		命		伯⁵			黃		
臨		安⁸	貧	樂	道		子		
深		身		一		名⁹	落	孫	山
				顧					

解答

一、履薄臨深：比喻小心戒慎。

二、不因人熱：因：依靠。漢時梁鴻不用他人熱灶燒火煮飯。比喻為人孤僻高傲。也比喻不依賴別人。

三、知命安身：知道命運，順從命運，安於自身所處的地位。

四、虎尾春冰：踩著老虎尾巴，走在春天將解凍的冰上。比喻

處境非常危險。

五、伯樂一顧：千里馬須遇到伯樂，才能顯現其珍貴。後比喻才能受人賞識、肯定。

六、太平盛世：天下安定，國家興盛的時代。

七、不同日月：無法化解、勢不兩立。比喻仇恨極深。

八、炎黃子孫：炎黃：炎帝神農氏和黃帝有熊氏，代表中華民族的祖先。炎帝和黃帝的後代。指　中華民族的後代。

1、不得要領：要：古「腰」字；領：衣領。要領：比喻關鍵。抓不住要領或關鍵。

2、本末不稱：事物的內容或價值與名分不符。

3、三人成虎：三個人謊報城市裡有老虎，聽的人就信以為真。比喻說的人多了，就能使人們把謠言當事實。

4、太平日子：平靜無事的日子。

5、春秋鼎盛：春秋：指年齡；鼎盛：正當旺盛之時。比喻正當壯年。

6、履霜知冰：比喻從事物的徵兆可看出將來發展的結果。

7、世態炎涼：世態：人情世故；炎：熱，親熱；涼：冷淡。指一些人在別人得勢時百般奉承，別人失勢時就十分冷淡。

8、安貧樂道：以信守道義為樂，而能安於貧困的處境。作「樂道安貧」、「安貧守道」。

9、名落孫山：名字落在榜末孫山的後面。指考試或選拔沒有錄取。

一			四	敝		焦			七	
斯		1				2 大		光		
			自							
如		三 家				4 風		晦		九
3										冥
	親				六 立					
二 生		病	五		6		處	八	中	
5			心		之		空			
覆		腳	實							
		7		地			洗			

提示

一、與此相比，沒有比得上的。

二、造房子用新伐的木頭做屋樑，木頭容易變形，房屋容易倒塌。

三、指家境困難，又不能離開年老父母出外謀生。

四、把自己家裡的破掃帚當成寶貝，很珍惜。

五、指死了心，不作別的打算。

六、形容極小的一塊地方。

七、比喻隱藏才能，不使外露。

八、口袋裡空得像洗過一樣。形容口袋裡一個錢也沒有。

九、人所無法預測，人力無法控制等不可理解的狀況。

1、形容費盡了唇舌。

2、大有希望。

3、好像數自己家藏的珍寶那樣清楚。

4、比喻處於險惡環境中也不改變其操守。

5、指生活中生育、養老、醫療、殯葬。

6、比喻有才能的人不會長久被埋沒，終能顯露頭角。

7、腳踏在堅實的土地上。

A : Level 45

		舌¹	敝⁴	唇	焦			韜⁷	
方¹									
斯			帚			大²	放	光	明
蔑			自					養	
如³	數	家³	珍			風⁴	雨	晦	冥⁹
		貧							冥
		親			立⁶				之
生⁵	老	病	死⁵		錐	處⁶	囊⁸	中	
棟		心			之		空		
覆		腳⁷	踏	實	地		如		
屋			地				洗		

解答

一、方斯蔑如：與此相比，沒有比得上的。多指為人的情操。

二、生棟覆屋：造房子用新伐的木頭做屋樑，木頭容易變形，房屋容易倒塌。比喻禍由自取。

三、家貧親老：家裡貧窮，父母年老。舊時指家境困難，又不能離開年老父母出外謀生。

四、敝帚自珍：敝：破的，壞的；珍：愛惜。把自己家裡的破掃帚當成寶貝。比喻東西雖然不好，自己卻很珍惜。

五、死心踏地：原指死了心，不作別的打算。後常形容打定了主意，決不改變。

六、立錐之地：插錐尖的一點地方。形容極小的一塊地方。也指極小的安身之處。

七、韜光養晦：比喻隱藏才能，不使外露。

八、囊空如洗：口袋裡空得像洗過一樣。形容口袋裡一個錢也沒有。

九、冥冥之中：人所無法預測，人力無法控制等不可理解的狀況。亦即一般所稱的命運。

1、舌敝唇焦：敝：破碎；焦：乾枯。說話說得舌頭都破了，嘴唇都幹了。形容費盡了唇舌。

2、大放光明：大為光亮。引申為大有希望。

3、如數家珍：好像數自己家藏的珍寶那樣清楚。比喻對所講的事情十分熟悉。

4、風雨晦冥：比喻處於險惡環境中也不改變其操守。

5、生老病死：佛教指人的四苦，即出生、衰老、生病、死亡。今泛指生活中生育、養老、醫療、殯葬。

6、錐處囊中：比喻有才能的人不會長久被埋沒，終能顯露頭角。

7、腳踏實地：腳踏在堅實的土地上。比喻做事踏實，認真。

Q : Level 46

			悔^四		及		漿^七	

（填字方格）

提示

一、比喻欺軟怕硬。

二、古人認為禮定貴賤尊卑，義為行動準繩，廉為廉潔方正，恥為有知恥之心。

三、招收賢士，網羅人才。

四、悔恨以前的過失，決心重新做人。

五、軍糧充足，士氣旺盛。

六、善於認識人的品德和才能，最合理地使用。

七、把酒肉當做水漿、豆葉一樣。形容飲食的奢侈。

八、把各種不同的東西一同吸收進來，保存起來。

九、生存或者死亡。形容局勢或鬥爭的發展已到最後關頭。

1、後悔也來不及了。

2、挑著酒，牽著羊。表示歡迎、慰勞軍隊。

3、指人呼吸時，吐出濁氣，吸進新鮮空氣。

4、漢末時代，劉備寄住荆州多年，因見自己久不騎馬，大腿上的肉已經長了出來，於是發言感嘆。

5、對有才有德的人以禮相待，對一般有才能的人不計自己的身分去結交。

6、形容看到遺物，懷念死者的悲傷心情。

7、指官吏新官上任。

A : Level 46

		追	悔	莫	及		漿		
柔		追	過			擔	酒	牽	羊
茹			自				霍		
剛			新			髀	肉	復	生
吐	故	納	新						死
		士							存
		招			知				亡
禮	賢	下	士		人	琴	俱		
義			飽		善		收		
廉		走	馬	上	任		並		
恥			騰				蓄		

解答

一、柔茹剛吐：軟的吃下去，硬的吐出來。比喻欺軟怕硬。

二、禮義廉恥：指封建社會的道德標準和行為規範。

三、納士招賢：招：招收；賢：有德有才的人；納：接受；士：指讀書人。招收賢士，接納書生。指網羅人才。

四、悔過自新：悔：悔改；過：錯誤；自新：使自己重新做

人。悔恨以前的過失，決心重新做人。

五、士飽馬騰：軍糧充足，士氣旺盛。

六、知人善任：知：瞭解，知道；任：任用，使用。善於認識
人的品德和才能，最合理地使用。

七、漿酒霍肉：把酒肉當做水漿、豆葉一樣。形容飲食的奢
侈。

八、俱收並蓄：把各種不同的東西一同吸收進來，保存起來。

九、生死存亡：生存或者死亡。形容局勢或鬥爭的發展已到最
後關頭。

1、追悔莫及：後悔也來不及了。

2、擔酒牽羊：挑著酒，牽著羊。表示歡迎、慰勞軍隊。

3、吐故納新：原指人呼吸時，吐出濁氣，吸進新鮮空氣。現
多用來比喻揚棄舊的、不好的，吸收新的，好的。

4、髀肉復生：比喻或自嘆久處安逸，壯志未酬，虛度光
陰。

5、禮賢下士：對有才有德的人以禮相待，對一般有才能的人
不計自己的身分去結交。

6、人琴俱亡：俱：全，都；亡：死去，不存在。形容看到遺
物，懷念死者的悲傷心情。

7、走馬上任：走馬：騎著馬跑；任：職務。舊指官吏到任。
現比喻接任某項工作。

	二 琴		拱		二 人	六		有		
1						奔			九	
	朱		四 一		無				魂	
一 離		走	3			程		立		
4						5			魄	
萬			三		五 空		七 海			
		三		6				八		
	濁		清		奇		形			
7						8 虎		變		
六	清						色			
9										

提示

一、形容寫文章或説話和要講得主題距離很遠，毫不相干。

二、配偶喪亡。

三、形容人言行不一。

四、比喻言語、行動有條理或合規矩。

五、在對敵鬥爭時，把家裡的東西和田裡的農產品藏起來，使

敵人到來後什麼也得不到，什麼也利用不上。

六、比喻各人有不同的志向，各自尋找自己的前途。

七、比喻沒有根據的，荒唐的言論或傳聞。

八、指各式各樣，種類很多。

九、比喻人品質高尚純潔。

1、比喻無為而治。

2、指每個人各自有不同的志向願望，不能勉為其難。

3、形容勇猛無畏地前進。

4、比喻言行偏離公認的準則。

5、指學生恭敬受教。

6、形容自高自大，什麼都看不見。

7、比喻清除壞的，發揚好的。

8、指被老虎咬過的人才真正知道虎的厲害。

9、佛家語，指眼、耳、鼻、舌、身、意。以達到遠離煩惱的境界。

A ： Level 47

¹鳴	²琴	垂	拱		²人	⁶各	有	志
	斷					奔		⁹冰
	朱	⁴一	往	無	前			魂
¹離	弦	走	板			⁵程	門	立 雪
題			三					魄
萬			⁶眼	⁵空	四	⁷海		
里		³行		室		外		⁸形
	⁷激	濁	揚	清		奇		形
		言		野		⁸談	虎	色 變
⁹六	根	清	淨					色

解答

一、離題萬里：形容寫文章或説話同要講得主題距離很遠，毫不相干。

二、琴斷朱弦：古人以琴瑟比喻夫妻。琴斷朱弦指配偶喪亡。

三、行濁言清：形容人言行不一。

四、一板三眼：比喻言語、行動有條理或合規矩，做事死板。

五、空室清野：在對敵鬥爭時，把家裡的東西和田裡的農產品藏起來，使敵人到來後什麼也得不到，什麼也利用不上。

六、各奔前程：比喻各人按不同的志向，尋找自己的前途。

七、海外奇談：比喻沒有根據的，荒唐的言論或傳聞。

八、形形色色：形形：原指生出這種形體；色色：原指生出這種顏色。指各式各樣，種類很多。

九、冰魂雪魄：冰、雪：如冰的透明，雪的潔白。比喻人品質高尚純潔。

1、鳴琴垂拱：比喻無為而治。

2、人各有志：指每個人各自有不同的志向願望，不能勉為其難。

3、一往無前：一直往前，無所阻擋。形容勇猛無畏地前進。

4、離弦走板：比喻言行偏離公認的準則。

5、程門立雪：舊指學生恭敬受教。比喻尊師。

6、眼空四海：形容自高自大，什麼都看不見。

7、激濁揚清：激：沖去；濁：髒水；清：清水。沖去污水，讓清水上來。比喻清除壞的，發揚好的。

8、談虎色變：色：臉色。原指被老虎咬過的人才真正知道虎的厲害。後比喻一提到自己害怕的事就情緒緊張起來。

9、六根清靜：六根：佛家語，指眼、耳、鼻、舌、身、意。佛家以達到遠離煩惱的境界為六根清靜。比喻已沒有任何欲念。

	二 落		泉			博	六		濟		
1							毛			九	
	屋		四 秀 3			造				主	
一 棟 4		之					裘 5		金		
			人							歡	
	棧			五 急 6		七 生					
		三							八		
7		冤		白		日			天		
							8		花		簇
卑 9		屈							地		

提示

一、比喻當政的人倒臺或死去。

二、比喻對朋友的懷念。

三、為遭受冤屈而喊叫。

四、秀才多數貧窮，遇有人情往來，無力購買禮物，只得裁紙寫詩文。

192

五、心裡著急，臉色難看。形容非常焦急的神情。

六、比喻不重視根本，輕重倒置。

七、人口一天天多起來。

八、形容都市的繁華。

九、主、客間相聚融洽，都能盡興、歡愉。

1、指宇宙的各個角落。

2、廣施愛心，救濟眾人。常用於醫界祝賀開業或紀念場合的題辭。

3、知識份子對現實不滿，有所反抗、鬥爭。

4、比喻能擔當大事的人才。

5、皮衣破敗，錢財用盡。比喻生活窮困窘迫。

6、情況緊急時，突然想出應變的好辦法。

7、長期得不到申雪的冤屈。

8、形容花朵盛開而繽紛美麗的樣子。

9、形容沒有骨氣，低聲下氣地討好奉承。

A : Level 48

碧¹	落²	黃	泉		博²	愛⁶	濟	群	
	月					毛			賓⁹
	屋		秀⁴	才	造	反			主
棟¹⁴	梁	之	才			裘⁵	弊	金	盡
題			人						歡
萬			情⁶	急⁵	智	生⁷			
里		喊³		赤		齒		花⁸	
	沉⁷	冤	莫	白		日		天	
		叫	臉			繁⁸	花	錦	簇
卑⁹	躬	屈	膝					地	

解答

一、棟折榱崩：榱：椽子。正樑和椽子都毀壞了。比喻當政的人倒臺或死去。

二、落月屋梁：比喻對朋友的懷念。

三、喊冤叫屈：為遭受冤屈而喊叫。

四、秀才人情：秀才多數貧窮，遇有人情往來，無力購買禮

物，只得裁紙寫詩文。俗話説：秀才人情紙半張。表示饋贈的禮物過於微薄。

五、急赤白臉：心裡著急，臉色難看。形容非常焦急的神情。

六、愛毛反裘：反裘：反穿皮衣，指皮毛朝裡。古時穿皮毛衣服，毛的一面向外。比喻不重視根本，輕重倒置。

七、生齒日繁：生齒：指人口；繁：多。人口一天天多起來。

八、花天錦地：形容都市的繁華。

九、賓主盡歡：主、客間相聚融洽，都能盡興、歡愉。

1、碧落黃泉：碧落：天上、天界。黃泉：地下。天上和地下。泛指宇宙的各個角落。

2、博愛濟群：廣施愛心，救濟眾人。常用於醫界祝賀開業或紀念場合的題辭。

3、秀才造反：知識份子對現實不滿，有所反抗、鬥爭。

4、棟梁之才：比喻能擔當大事的人才。

5、裘弊金盡：皮衣破敗，錢財用盡。比喻生活窮困窘迫。

6、情急智生：情況緊急時，突然想出應變的好辦法。

7、沉冤莫白：沉冤：長期得不到申雪的冤案；莫白：無法辯白，不能弄清。長期得不到申雪的冤屈。

8、繁花錦簇：形容花朵盛開而繽紛美麗的樣子。

9、卑躬屈膝：卑躬：低頭彎腰；屈膝：下跪。形容沒有骨氣，低聲下氣地討好奉承。

 : Level 49

一						七1 言		九 博
2 倍		三 并				人		
				五3	同		合	五
半		而		遠		士		
	飽 4		終					
二 理				暮5	六	春	八	
6	若	四	湯	龍		倒		十
當		屋						海
		龍 7		虎				
		嬌			8	散		流

提示

一、做事花費用或精神多而得到的效果小。

二、按照道理應當這樣。

三、不能天天得食，兩天三天才能得一天的糧食。

四、漢武帝幼小時喜愛阿嬌，並說要讓她住在金屋裡。

五、道路很遙遠，而且太陽西沉了。

六、虎嘯生風，龍起生雲。

七、稱有德行、有志向而願為理想奉獻的人。

八、樹倒了，樹上的猴子就散去。

九、形容人讀書很多，學問淵博。

十、海水四處奔流。

1、有德者的言論，能使眾人受益。

2、加快速度，用一天的時間趕行兩天的路程。

3、彼此的志趣理想一致。

4、整天吃飽飯，不動腦筋，不做正經事。

5、表示對遠方友人的思念。

6、金屬造的城，滾水形成的護城河。

7、指隱藏著未被發現的人才，亦指隱藏不露的人才。

8、像風和雲那樣流動散開。

						仁	言	利	博
倍	日	并	行			人			覽
功	日	道	同	志	合				五
半	而	遠	士						車
	飽	食	終	日					
理		暮	雲	春	樹				
固	若	金	湯	龍	倒				滄
當	屋	風	猢						海
然	藏	龍	臥	虎	猻				橫
	嬌				雲	散	風	流	

解答

一、事倍功半：做事花費用或精神多而得到的效果小。

二、理固當然：按照道理應當這樣。

三、并日而食：并日，兩天合併成一天。不能天天得食，兩天三天才能得一天的糧食。形容生活窮困。

四、金屋藏嬌：嬌，原指漢武帝劉徹的表妹陳阿嬌。漢武帝幼

小時喜愛阿嬌，並說要讓她住在金屋裡。指以華麗的房屋讓所愛的妻妾居住。也指娶妾。

五、道遠日暮：暮，太陽落山。道路很遙遠，而且太陽西沉了。比喻還有很多事要做，可時間不多了。

六、雲龍風虎：虎嘯生風，龍起生雲。指同類的事物相感應。

七、仁人志士：稱有德行、有志向而願為理想奉獻的人。

八、樹倒猢猻散：樹倒了，樹上的猴子就散去。比喻靠山一旦垮臺，依附的人也就一哄而散。

九、博覽五車：形容人讀書很多，學問淵博。

十、滄海橫流：滄海，指大海；橫流，水往四處奔流。海水四處奔流。比喻政治混亂，社會動盪。

1、仁言利博：有德者的言論，能使眾人受益。

2、倍日并行：加快速度，用一天的時間趕行兩天的路程。

3、道同志合：彼此的志趣理想一致。

4、飽食終日：終日，整天。整天吃飽飯，不動腦筋，不做正經事。

5、暮雲春樹：表示對遠方友人的思念。

6、固若金湯：金屬造的城，滾水形成的護城河。形容工事無比堅固。

7、藏龍臥虎：指隱藏著未被發現的人才，亦指隱藏不露的人才。

8、雲散風流：像風和雲那樣流動散開。比喻事物四散消失。

: Level 50

一₁ 齋	二	素		功₂		良	七	
之		持	四 名					九
		務₃	業		擇			門
故		定	言	風₄ 六		之		
		禮₅	人					過
三 奴				月		八 經		
			美₆ 五		延			
婢₇		夫					累	
		遲						
	日₈		途					

提示

一、指所持的見解和主張有一定的根據。

二、沒有明確的主見，遊移反覆。

三、譏人奴才相十足，卑屈取媚的樣子。

四、形容名義正當，言詞順適。

五、美人晚年。

六、男女相互戀愛的情思。

七、好鳥擇木而居。

八、經過很長的時間。

九、在家檢討反省自己的過失。

1、謂信佛者遵守吃素，堅持戒律。

2、稱讚醫生醫術精良，如同良相救濟天下一般。

3、指丟下本職工作不做，去做其他的事情。

4、比喻父母亡故，兒女不得奉養的悲傷。

5、禮為社會道德行為準則，必須順乎人情。

6、比喻心情舒暢快樂，可延長壽命。

7、婢女學作夫人，雖處其位，但言行舉止卻不優雅。

8、天色已晚，路已到盡頭。

A : Level 50

持¹	齋	把²	素		功²	同	良⁷	相	
之		持		名⁴			禽	閉⁹	
有		不³	務	正	業		擇	門	
故		定		言		風⁶⁴	木	之	思
			禮⁵	順	人	情			過
	奴³				月		經⁸		
	顏			美⁵⁶	意	延	年		
	婢	作⁷	夫	人			累		
	膝			遲			月		
			日⁸	暮	途	窮			

解答

一、**持之有故**：持，持論、主張；有故，有根據。指所持的見解和主張有一定的根據。

二、**把持不定**：沒有明確的主見，遊移反覆。

三、**奴顏婢膝**：諂人奴才相十足，卑屈取媚的樣子。

四、**名正言順**：形容名義正當，言詞順適。

五、美人遲暮：美人晚年。比喻年華老去，盛年不再。

六、風情月意：男女相互戀愛的情思。

七、良禽擇木：本指好鳥擇木而居。後以良禽擇木比喻賢才擇主而事。

八、經年累月：經過很長的時間。

九、閉門思過：在家檢討反省自己的過失。

1、持齋把素：把，遵守。齋，齋戒。謂信佛者遵守吃素，堅持戒律。

2、功同良相：醫界的祝賀題辭。稱讚醫生醫術精良，如同良相救濟天下一般。

3、不務正業：務，從事。指丟下本職工作不做，去做其他的事情。

4、風木之思：比喻父母亡故，兒女不得奉養的悲傷。

5、禮順人情：禮為社會道德行為準則，必須順乎人情。

6、美意延年：美意，樂意。美意延年比喻心情舒暢快樂，可延長壽命。常被用來對人祝頌之詞。

7、婢作夫人：原指婢女學作夫人，雖處其位，但言行舉止卻不優雅。後來常用以譏笑書畫作品模仿不真，筆法局促。

8、日暮途窮：天色已晚，路已到盡頭。比喻力竭計窮，陷入絕境。

延伸閱讀
好書推薦

為你開啟知識的殿堂
一篇篇精彩故事，都讓你拍案叫絕、讚嘆不已

失落的世界：神祕消失的古文明

神祕的繁華，還不清楚從哪裡來，就消失得無影無蹤。古代多少文明，一度繁華，一夜之間卻突然灰飛煙滅。它們來自哪裡，它們又去了哪裡？有幾人能說清？

奇異謎團：神祕的未解之謎

不見腥風血雨的離奇──
宗教給人以寄託，也帶來了上帝、佛祖諸神的祕密。刀光劍影的流血，槍林彈雨的拼命，一切的謎團與答案都浮在水面，一見便知。

聳人聽聞的離奇巧合事件：真的是巧合嗎？

人死亡後會到哪裡去？難道真的有輪迴？
同名同姓的人可能是巧合，可是多次海難的倖存者都叫同一個名字，就不是用機率論能夠解釋的了。這些離奇的「巧合」，誰能對它作出令人滿意的解釋？地球上究竟還有多少不為人知的祕密？

為你開啟知識的殿堂
一篇篇精彩故事，都讓你拍案叫絕、讚嘆不已

猜猜你有多聰明？知識百科大考驗

趣味來自健康愉悅的人生，常識來自經年累月的閱讀，這就是一本趣味與常識兼備的好書！

帶著本書回家，就是步入百科殿堂的開始。

問倒教授的百科大考驗

如果你以為動物不會說話，那就大錯特錯囉！動物其實也有自己的語言，只是人類聽不懂而已！
夏天、陽光、比基尼！藍藍的海洋多美麗……
等等！海為什麼是藍色的？
好奇嗎？這裡有解答喔！

為什麼麥當勞旁邊常會找到肯德基？
冷知識追追追

你知道飛機起降，要是真的「一路順風」那才麻煩呢！最好是「逆風飛翔」才好。
還記得第一次學英打的痛苦嗎？找到了A，找不到B在哪兒……英文鍵盤為什麼非這樣排列不可呢？
一起來冷知識追追追吧！

永續圖書
線上購物網

www.foreverbooks.com.tw

◆ 加入會員即享活動及會員折扣。

◆ 每月均有優惠活動，期期不同。

◆ 新加入會員三天內訂購書籍不限本數金額，
即贈送精選書籍一本。（依網站標示為主）

專業圖書發行、書局經銷、圖書出版

永續圖書總代理：

五觀藝術出版社、培育文化、棋茵出版社、達觀出版社、
可道書坊、白橡文化、大拓文化、讀品文化、雅典文化、
知音人文化、手藝家出版社、璞珅文化、智學堂文化、語
言鳥文化

活動期內，永續圖書將保留變更或終止該活動之權利及最終決定權。

i-smart

智學堂
智慧是學習的殿堂

★ 親愛的讀者您好，感謝您購買　非玩不可：成語實力大升級　這本書！

為了提供您更好的服務品質，請務必填寫回函資料後寄回，我們將贈送您一本好書（隨機選贈）及生日當月購書優惠，您的意見與建議是我們不斷進步的目標，智學堂文化再一次感謝您的支持！

想知道更多更即時的訊息，請搜尋"永續圖書粉絲團"

您也可以使用以下傳真電話或是掃描圖檔寄回本公司電子信箱，謝謝！

傳真電話：　　　　　　　　　　電子信箱：
（02）8647-3660　　　　　　yungjiuh@ms45.hinet.net

姓名：＿＿＿＿＿＿＿＿　○先生 ○小姐　生日：＿＿＿＿＿＿＿　電話：＿＿＿＿＿＿＿＿

地址：＿＿＿＿＿＿＿＿＿＿＿＿＿＿＿＿＿＿＿＿＿＿＿＿＿＿＿＿＿＿＿＿＿

E-mail：＿＿＿＿＿＿＿＿＿＿＿＿＿＿＿＿＿＿＿＿＿＿＿＿＿＿＿＿＿＿

購買地點（店名）：＿＿＿＿＿＿＿＿＿＿＿＿＿　購買金額：＿＿＿＿＿＿＿

職　　業：○學生　○大眾傳播　○自由業　○資訊業　○金融業　○服務業　○教職
　　　　　○軍警　○製造業　○公職　○其他＿＿＿＿＿＿＿＿＿＿＿＿＿＿＿＿＿

教育程度：○高中以下（含高中）　○大學、專科　○研究所以上

您對本書的意見：☆內容　　　　○符合期待　○普通　○尚改進　○不符合期待
　　　　　　　　☆排版　　　　○符合期待　○普通　○尚改進　○不符合期待
　　　　　　　　☆文字閱讀　　○符合期待　○普通　○尚改進　○不符合期待
　　　　　　　　☆封面設計　　○符合期待　○普通　○尚改進　○不符合期待
　　　　　　　　☆印刷品質　　○符合期待　○普通　○尚改進　○不符合期待

您的寶貴建議：

請沿此虛線對折免貼郵票，以膠帶黏貼後寄回，謝謝！